NEW COMICS DESIGNS YOU NEED TO KNOW.

你所不知道的
漫畫封面
設計解析

日貿出版社◎編
王怡山◎譯

前言

本書是講述漫畫設計的書籍。

近年來，能夠明顯感受到許多漫畫的封面都設計得十分精美，或是融入了引人聯想的巧思。雖然漫畫的封面插畫主要是出自漫畫家之手，但是書名LOGO的設計、配色與裝飾元素等細節，基本上都是由設計師與編輯經過討論後完成的。其中當然也充滿了設計師的創意。所謂的設計不只是能在陳列於書店或網站時吸引讀者的目光，從中也能看出製作團隊花費了多少工夫來襯托一部作品。因此我們認為，如果從設計的角度去了解漫畫，或許就能進一步解讀漫畫。

一開始的章節將會解說漫畫設計的完整流程。我們邀請實際經手漫畫裝幀的設計師，使用我們所準備的插畫，設計出一套「虛構漫畫」的封面。以這些流程為參考，就能夠了解設計師是基於什麼樣的構思與方法來設計出一套作品的。不單是參與設計工作的人，任何有在進行創作活動的人應該都能因為這本書而獲得啟發。

接下來的章節將從近年出版的漫畫中舉例，介紹在設計方面具有吸引力的作品。我們以問卷的形式訪問了經手封面裝幀的設計師，請他們解說原稿的製作過程，例如設計時注意的重點、希望讀者欣賞的部分……等等，仔細觀察設計師對封面設計的講究之處，在看作品時應該也會得出新的發現。

最後，我們要對於在製作本書的過程中提供協助的各方人士，致上感謝之意。

目　錄

{ Cute }

{ Pop }

漫畫裝幀之中隱藏的巧思

{ Stylish }

原來如此，還有這種呈現方式啊！

快看！

封面設計就是這麼完成的

虛構的漫畫設計
封面設計的完整流程

Between

the lines

夜に会えない時の行爲

when

I miss you.

008

漫畫的

這些漫畫
其實不存在喔!!

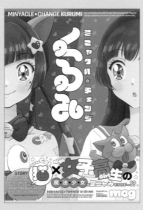

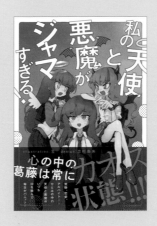

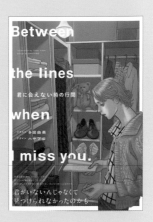

虛構的漫畫設計
封面設計的完整流程
Designer：川村 將（token graphics）

現在就透過設計師的解說與設計流程，看看一部漫畫的封面設計是如何完成的吧！
首先登場的是以《搖曳露營△》等作品設計聞名的川村將老師。

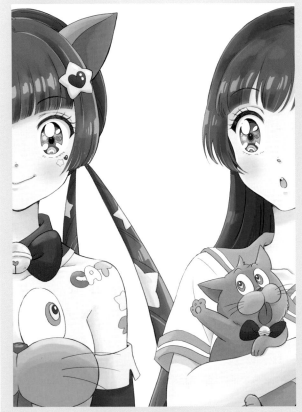

書名

ミニャクル★チェンジ くるみ
（奇蹟★變身貓娘 胡桃）

客戶提供的設計概念

漫畫與動畫中十分經典的題材——變身系魔法少女。內容是女高中生與貓合體，化身成魔法少女的故事。作品的色調非常鮮豔，所以希望設計成可愛又俏皮的風格。

作品關鍵字

魔法少女／變身／貓／合體／可愛／俏皮／女高中生

封面插畫／mog

Interview

Q.1_請問您立志成為設計師的契機是什麼呢？
選擇大學的專業領域時，我決定走上商業設計的道路。

Q.2_請問在成為設計師之前，您有受到什麼人事物的影響嗎？
零食中附贈的亮晶晶貼紙、玩具的鍍金與透明零件、美術。
電影的話有《阿瑪迪斯》、《機動警察the Movie》；音樂則是「Aphex Twin」、「Jazzanova」等等。

Q.3_是否有什麼經歷在您的設計工作中派上用場呢？
還小的時候，我是獨生子也是鑰匙兒童。因為從當時就會做塑膠模型或畫畫，所以並不覺得長時間單獨作業是一件辛苦的事。

Q.4_在您至今的工作中，有什麼作品是您的轉捩點嗎？
獨立之後接到的第一份漫畫LOGO設計。過去我從來沒有做過漫畫LOGO的經驗，編輯給我這個寶貴的機會，所以我在設計時非常緊張。

Q.5_請問從事設計工作時，什麼樣的事能讓您感受到快樂或成就感呢？
能透過視覺手法向讀者傳達訊息，讓我覺得非常高興。

Q.6_相反地，請問您認為設計工作的困難與辛苦之處在哪裡呢？
容易因為運動不足而變得不健康。

Q.7_從事漫畫設計時，最重要的是什麼呢？
除了美感、流行以外，也必須考慮到其他的價值觀。

Q.8_您今後有什麼想挑戰的工作嗎？
我想繼續參與漫畫、動畫、玩具、模型等連結現實與想像的工作。

Q.9_對於想成為設計師的人，您有什麼話想說呢？
到神保町、中野、秋葉原等地挖寶也是一件很有趣的事。

STEP0　插畫草稿的選擇

0-1　以插畫家提供的各種版本為評估依據

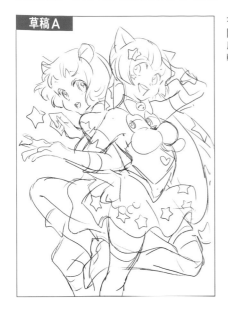

草稿A

有種雙人組的感覺、氣氛歡樂的草稿。搭檔的短髮角色好像會跟上流階級的貓合體變身，我很喜歡，而且有兩個角色就能增加色彩的繽紛感。雖然我覺得很不錯，但這次的設定是單集的漫畫，而這幅草稿比較像是第二集以後的構圖，所以我只好忍痛放棄它了。

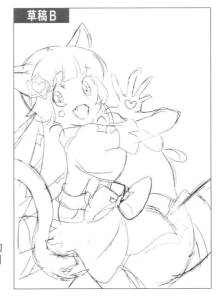

草稿B

畫面中看得到貓象徵性的尾巴，腰上的大蝴蝶結也很有魔法少女的感覺，姿勢非常可愛。而且表情還露出了虎牙（貓牙？），相當吸引人，所以我直到最後都很猶豫要不要採用它，但跟中選的版本相比，考量到「像不像封面」這一點，我還是在最後關頭作罷。

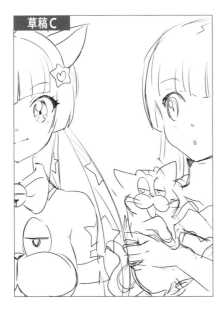

草稿C

這是我這次選擇的版本。主角的變身後（左）與變身前（右）的構圖很有特色，也能一眼看出該角色與貓的關係，以及變身魔法的主題，所以我選擇了這幅草稿。這個構圖可以看清楚mog老師作品中特有的彩色眼睛，以及配件與貓的細節。變身後的主角筆直望向前方的感覺也很棒，這也是我選擇它的其中一個原因。

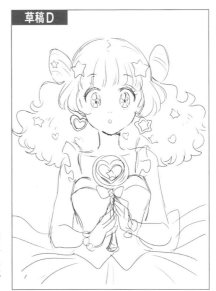

草稿D

這幅草稿也很棒，讓我相當猶豫不決。它能夠明確表現出漫畫家的畫風，以魔法少女而言是最經典的構圖，姿勢也很適合做成封面，但其他版本的「貓×魔法少女」的點子比較通俗且討喜，所以我這次並不是選擇「正統派的魔法少女」，而是具有故事性的構圖，讓讀者比較容易想像本篇的內容會有什麼樣的波折。

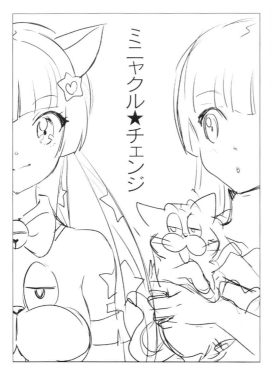

書名編排版本1

討論作品的書名時，必須先確認字數與書名的呈現方式。當初的書名是《奇蹟★變身貓娘》，所以我先使用直排的方式試試水溫。這次是以插畫構圖為優先，所以無法避免使用直排，要與這種俏皮且帶著北歐風色調的插畫搭配，我覺得難度應該頗高的。

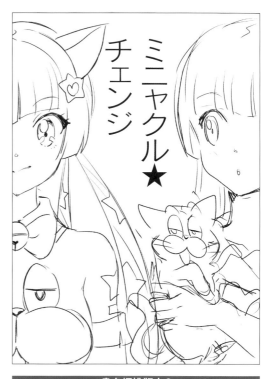

書名編排版本2

書名只有一行的話，因為字數的關係，文字會變得比較小，所以我更改為兩行。這個版本的「★」會落在「奇蹟」的下面，看得出來位置並不好。雖然也可以放在「奇蹟」與「變身貓娘」之間，但這麼一來就會限制字型設計的幅度，而且使得行距太寬，很有可能變成缺乏整體感的書名，所以我持保留態度。

書名編排版本3

初期的書名《奇蹟★變身貓娘》暗示了貓的存在，也猜得出是關於變身的作品，但《奇蹟★變身貓娘》的語感給人一種未完的感覺，所以後來決定再加上「某個詞彙」，於是我交由插畫家與編輯來決定。由於主角可以任意變身，因此我們決定在書名後面加入主角的名字「胡桃」（譯註：日文中「任意變身」與「胡桃」的部分發音相同）。

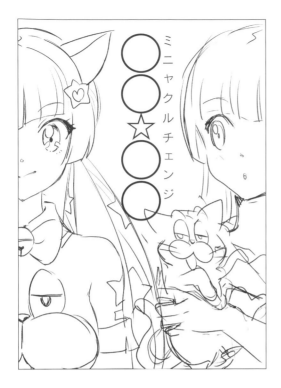

將星星的位置從副書名「奇蹟 變身貓娘」之間移動到主書名中的版本。雖然最後沒有採用這個款式，但因為副書名的字數較多字級縮小，所以才會把星星放在主書名中，讓它顯得更醒目。在這個情況下，星星前後的字數必須盡量相等，所以會對命名造成侷限。不論如何，我的目標都是以較短的主書名搭配副書名，藉此取得適當的平衡。

字型設計的靈感

這些是我在散步時拍下來的文字，我挑選了部分出來。我會盡量避免在開始設計前蒐集資料，而是一邊回想「記憶中的字型」，一邊進行設計。對我來說，比起參考以前留下的照片，一邊回想殘留在記憶中的造型一邊設計字型似乎比較容易整理思緒。

雖然電腦本來就是拓展創作幅度的道具，但我總是忍不住為了節省時間或是提高效率而使用它。「不太花時間」、「隨時都能重來」難道也有變成缺點的時候嗎？我會碎碎唸著這種沒有建設性的話，到舊書店閒晃，琢磨腦中的靈感。不是為了工作的時候，我會盡量去找2000年代之前照相排版時代所留下的作品。

2-1　設計主書名文字的基礎字型

先在筆記本上嘗試描繪書名的字型。由於主題是「任意變身的主角」，所以確定要採用變化多端的曲線元素。這次提供插畫的人並不是漫畫家，而是插畫家，如果設計成很酷或很潮的書名，感覺就不像漫畫，反而像是插畫集或文化類書籍，所以我開始思考要怎麼做才不會落入這種情況。

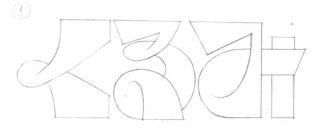

雖然一直在思考，我卻順勢玩起了形狀的遊戲……結果畫出一些很難讀懂或是裝飾太多的字型。不知道能不能說是排毒（？），我會先釋放愈來愈貪心的初期衝動，讓自己冷靜下來。我也經常不畫草稿，直接用貝茲曲線（Illustrator等繪圖軟體的曲線工具）來描繪，但要防止「畫過頭」或是必須觀察與插圖之間的整體性時，我會先進行速寫，將點子記錄下來。

・省略中間的洞。
・不描線，看著草稿用貝茲曲線描繪。
・去掉太搶眼的曲線和粗細的變化。

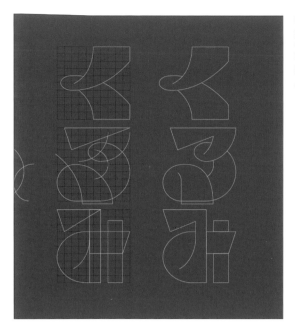

看著畫在筆記本上的草稿，用 Illustrator 描繪字型。雖然也可以掃描草稿再描線，但那麼做會複製手繪的瑕疵，所以我會看著草稿，用貝茲曲線重畫一次。這次的重點在於「能融入插畫的漫畫風字型」，所以我會先動手畫看看再評估。

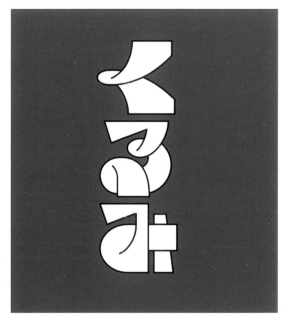

描線的中途階段。我在腦中對過去的自己狠狠吐槽「想畫的東西未免也太多了吧」，同時思考要怎麼讓這組字型更接近插畫的氛圍，繼續進行作業。要是畫得太過稜稜角角，跟變身後的角色放在一起就會產生未來感，於是我決定將整體的輪廓改得更圓潤一點。

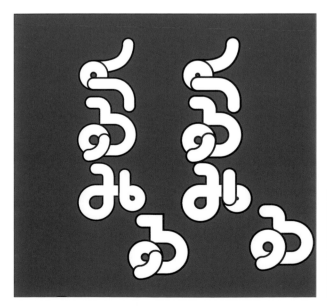

只留下圓圈的部分，將整體的形狀畫成圓圓的。為了方便以後能隨時更改粗細，我先以框線為主描繪文字。由於之後還會再補上細節，因此我心無旁騖地繼續作業。我思考著不同的文字之間要怎麼搭配才適當，就像玩拼圖一樣嘗試各種編排，摸索如何運用刻意留下的空間。

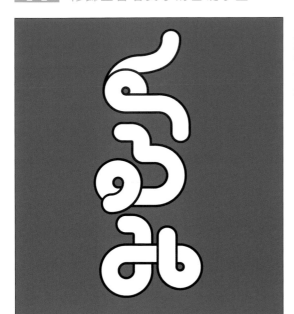

大致的基礎已經完成了，現在要開始加以修飾。我會先暫時搭配上插畫，找出哪裡有問題。目前的規律造型跟插畫的溫暖風格並不搭調，所以我調整了彎曲處的角度，將形狀改得更為自然，並將整體調整得更粗一點，加強親切感。

為了調整「捲曲感」，我決定修改「く」的上下接合點以及「る」、「み」的結尾彎曲處。首先從比較好著手的「み」開始。我將彎曲後垂直向上延伸的線條改成類似數字「6」的形狀。即使粗細相同，也會因為錯覺而使長線看起來比短線更細，直線與橫線的粗細看起來也不同，這個現象稱為「Visual Compensation（視覺補償）」，而我晚點才會處理這個問題。

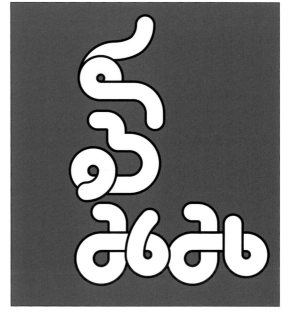

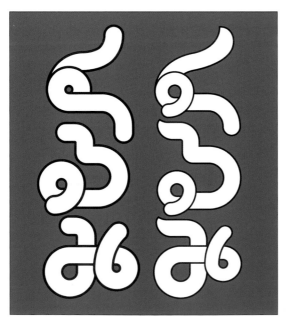

這是修改前（左）與修改後（右）。「く」、「る」的彎曲處也要進行調整。「く」的尾巴原本是捲向後面，但我將它更改到前面。接著把「る」與「み」的彎曲處縮小。為了之後要再將整體文字改粗，我將每個字的圓圈內徑稍微擴大，免得它消失。文字上半部的前端則改為往上翹的造型。

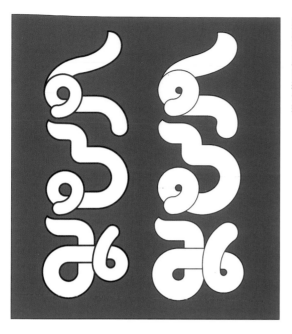

這是修改前（左）與修改後（右）。將整體改粗後這組字型便暫時告一段落。接下來要搭配副書名重新檢查字距，然後放在插畫上，視情況進行微調。書名使用彩色或留白會影響到框線在視覺上的粗細，所以直到封面的背景色確定為止，我都是使用暫定的粗細。

2-3　副書名文字的字型設計

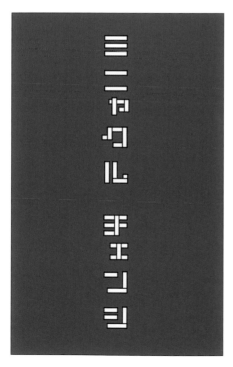

現在開始著手設計副書名「奇蹟 變身貓娘」的字型。雖然整體都使用同樣粗細的線條，但我將直線改得比橫線稍粗以取得平衡，建立字型的骨架。我的目標是符合主書名的氛圍，但這些文字比較小，所以我決定設計成稍具爆發力的形狀，當作點綴主書名的亮點。濁音點會再補上，因此目前暫時維持沒有的狀態。

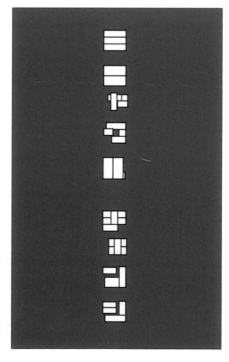

決定構成文字的線條粗細。因為我想保留極端的感覺，所以盡量畫得比較誇張。這組文字是片假名，因此以橫三格、直三格的方格為基準來調整粗細。舉例來說，「ミ」是橫三格，「ニ」是橫二格，所以這兩個文字的線條粗細絕對不可能相等。不過我調整了文字的高度，使差異變得較不明顯，並反過來將「ン」的直線與橫線修改成不同的粗細，調整視覺效果。

粗細的變化已經在一定程度上確定了，所以現在要決定傾斜的地方。文字給人的印象是外側有四平八穩的方框，內側則相對帶著明顯的角度。平常的話我會在接下來的步驟開始調整線條的長度，例如將「ミ」的中層線條長度改得比上下稍短一些，或是將「ニ」的上層線條改短等等。不過，這次我打算用其他的部分來增加動感。

將分隔線改斜之後，最後要加上裝飾。我在「ミ」的頭頂加上貓耳，並將上層的橫線畫得像貓的嘴巴。我將所有文字的左下角與右上角改成圓角，「ヤ」、「ク」等例外則配合該文字的形狀，將對角線上的角修改為圓角。「奇蹟」、「變身貓娘」之間的「☆」就像插畫中的貓眼一樣，設計成多層的構造。

2-4 製作裝飾圖案

在開始進入插畫與文字元素的排版作業之前，要先製作點綴在畫面上的裝飾圖案。雖然最後也有可能用不到，但如果事先準備好，在想要什麼裝飾時有素材可以馬上使用，就能避免從「排版腦」再回到「圖案製作腦」的煩躁感，所以我總是會預先製作。

STEP3 搭配插畫

3-1 嘗試不同的背景色

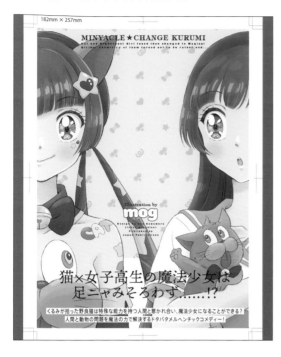

測試插畫與各種背景色的組合。我使用黃色、青色、洋紅、白色，觀察插畫給人的氛圍會如何變化。雖然薄荷綠、粉紫色、粉彩色系等中間色也很適合搭配這幅插畫，但卻比較接近插畫集的氛圍，所以我沒有將它們列入背景色的選項，而是以鮮豔的暖色為主。書腰的插畫保留了胸口與貓，我也嘗試了將底色改淡之類的效果。另外也要試著搭配先前做好的圖案。

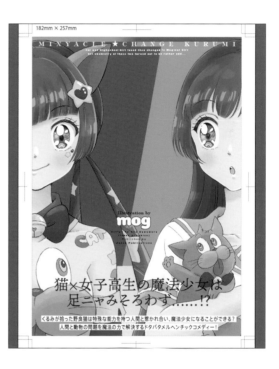

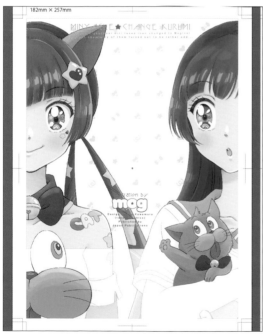

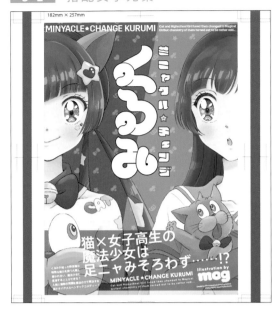

開始編排主書名、副書名、書腰的文字元素。進行主書名的最終調整時，我消除了一部分圓圈的框線，並將「み」彎曲後往上翹的部分改短。書腰的文字元素是以「AXIS」字型為主，首先試著排成清爽的風格。由於封面是182×257mm的偏大版型，所以我將文字尺寸區分成明顯的大、中、小，減少沒有重點的感覺。

將書腰的俐落風格改成俏皮的歡樂風格。在左側的變身後角色的胸口與右側的貓之間編排文字，連結兩者。從胸口的貓臉上拉出對話框，在裡面放入「貓」的文字，加強單一文字的存在感。我在這個字上搭配了先前製作的貓嘴圖案。以上層文字「貓×女高中生的」的約一半尺寸，將下層文字「魔法少女缺乏默契……!?」排在第二行。我框起了「魔法少女」的文字，強調這個詞彙。

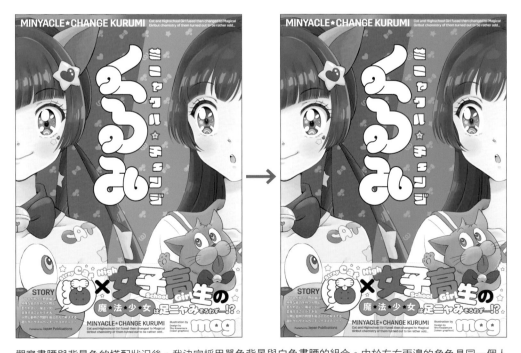

觀察書腰與背景色的搭配狀況後，我決定採用單色背景與白色書腰的組合。由於左右兩邊的角色是同一個人物，髮色也相同，所以我以不同的背景色來區分變身前／變身後的差異。如果是有續集的作品，就很難使用左右兩邊分別是不同顏色的構圖，但這次的設定是一集完結的作品，所以我毫不猶豫地採用了它。為了不讓角色的髮色埋沒在背景中，我又嘗試了深藍色／淡藍色，但太淡的顏色會使畫面缺乏統一感，所以我決定盡量維持較鮮豔的顏色。

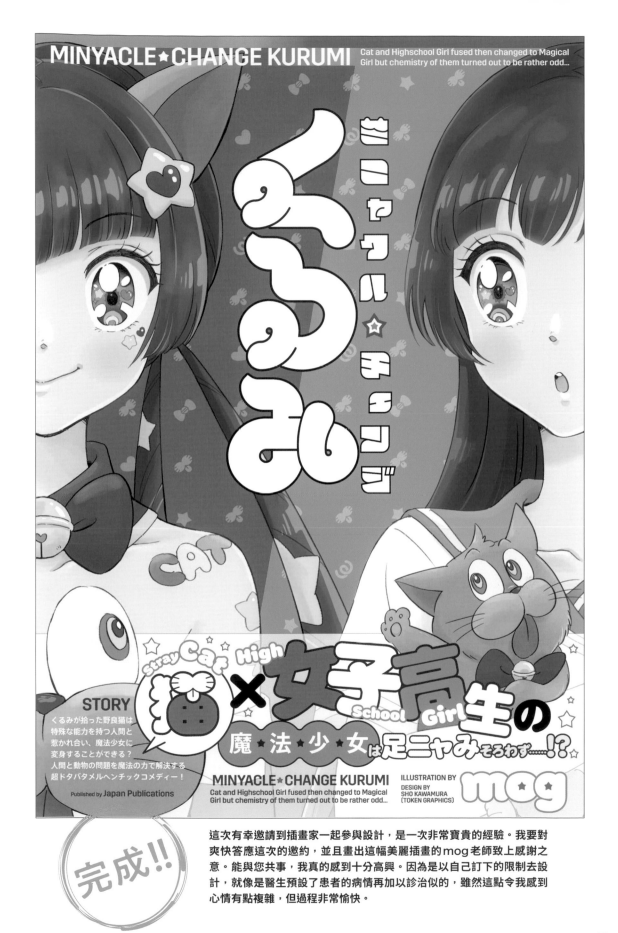

MINYACLE★CHANGE KURUMI

Cat and Highschool Girl fused then changed to Magical Girl but chemistry of them turned out to be rather odd...

ミニャクル☆チェンジ

くるみ

Stray Cat High 猫 × 女子高生の School Girl

魔★法★少★女は足ニャみそろわず……!?

STORY
くるみが拾った野良猫は
特殊な能力を持つ人間と
惹かれ合い、魔法少女に
変身することができる？
人間と動物の問題を魔法の力で解決する
超ドタバタメルヘンチックコメディー！

Published by **Japan Publications**

MINYACLE★CHANGE KURUMI
Cat and Highschool Girl fused then changed to Magical Girl but chemistry of them turned out to be rather odd...

ILLUSTRATION BY

DESIGN BY
SHO KAWAMURA
(TOKEN GRAPHICS)

mog

完成!!

這次有幸邀請到插畫家一起參與設計，是一次非常寶貴的經驗。我要對爽快答應這次的邀約，並且畫出這幅美麗插畫的mog老師致上感謝之意。能與您共事，我真的感到十分高興。因為是以自己訂下的限制去設計，就像是醫生預設了患者的病情再加以診治似的，雖然這點令我感到心情有點複雜，但過程非常愉快。

case 02

虛構的漫畫設計
封面設計的完整流程
Designer：志村泰央（siesta）

曾經手《MAGI魔奇少年》、《粗點心戰爭》、《路人超能100》等漫畫設計的志村泰央老師將解說其設計過程，現在就來看看他是如何將漫畫風的插畫與稍長的書名整合為一幅封面的吧。

書名

私の天使と悪魔がジャマすぎる！
（我的天使與惡魔老是來攪局！）

客戶提供的設計概念

將漫畫中經常出現的腦內天使與惡魔畫成一幅代表內心糾葛的插畫，並且設計成封面。書名設定得較長，與部分輕小說一樣是屬於「用書名來表達故事大綱的類型」。風格必須配合插畫的氛圍，帶著漫畫特有的歡樂氣息。

作品關鍵字

天使／惡魔／兩難的選擇／
甜蜜的低語／糾葛／腦內／
女高中生

封面插畫／笠

Interview

Q.1_請問您立志成為設計師的契機是什麼呢？
小時候很喜歡的美勞課。基於這種純粹的心態，我決定以設計師為目標。

Q.2_請問在成為設計師之前，您有受到什麼人事物的影響嗎？
高中時代曾練過的男子韻律體操，這是一種配合音樂來展現美感的運動。當時讓我體會到表達的快樂。

Q.3_是否有什麼經歷在您的設計工作中派上用場呢？
我喜歡看音樂劇和玩遊戲。其中有許多元素能表達不同的世界觀，非常有意思。

Q.4_在您至今的工作中，有什麼作品是您的轉捩點嗎？
被改編成動畫的作品可以增加曝光的機會，我認為是很好的契機。

Q.5_請問從事設計工作時，什麼樣的事能讓您感受到快樂或成就感呢？
設計與排版搭配得很順利時會覺得很快樂。自己做的東西印成漂亮的成品擺放在書店時，我會很有成就感。

Q.6_相反地，請問您認為設計工作的困難與辛苦之處在哪裡呢？
設計沒有正確答案，而且每個人的感受都不同。我會把這件事放在心上，在創作時取得平衡點。

Q.7_從事漫畫設計時，最重要的是什麼呢？
漫畫設計的風格會連結到作品本身的形象，所以我會努力去襯托出作品的魅力。

Q.8_您今後有什麼想挑戰的工作嗎？
我想要拓展各種不同的客群與作品類型，繼續創作活動。

Q.9_對於想成為設計師的人，您有什麼話想說呢？
有喜歡或是感興趣的作品，就能做好設計。
喜歡「思考」的人就能感受到樂趣。

STEP0　構思插畫的裁切方式

A版本

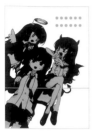
B版本
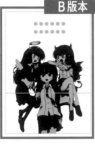

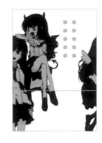

一開始要思考的是插畫的大小、位置與角度要如何安排。書腰的位置也要列入考量，為了完整顯露出插畫的重點元素「天使與惡魔」，上下左右的留白都收在範圍之內。過度放大會破壞插畫原本的氛圍，所以要進行適度的調整。大致決定書名的位置之後，這次我決定試做兩種版本。

STEP1　A版本的製作過程

1-1 考量書腰的位置，編排插畫與書名文字

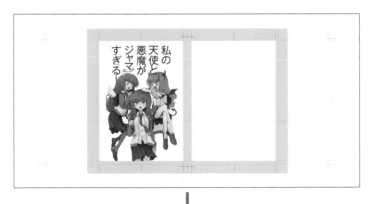

首先，插畫的配置會保留上半部的空間，所以要把書名文字放在這裡。由於書名的字數偏多，因此要優先考慮易讀性，以既存的字體為基礎去組合排列。這次要設計的只有封面的部分，但平常也需要想像封底與書背的部分，在這個階段考量整體的平衡。

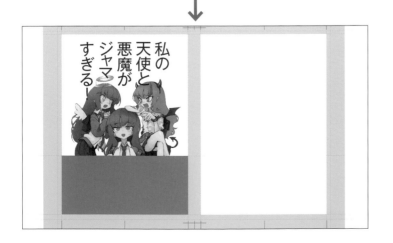

在文字尺寸上增添變化

私の
天使と
悪魔が
ジャマ
すぎる！

開始製作書名文字。因為書名有點長，所以我在文字的尺寸上增添一些變化，製造抑揚頓挫感。看到這幅插畫時，我認為關鍵字應該是「天使」、「惡魔」、「攪局（ジャマ）」，所以把這些詞彙放大了。

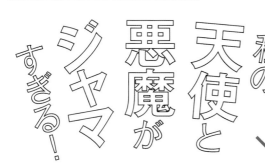

將文字轉外框
調整線條重疊的部分等

用 Illustrator 將文字的部分轉外框，以便後續調整。「惡魔」的「魔」字筆劃較多，所以為了避免線條變得亂糟糟，我將文字拆解成容易閱讀的樣子。

日文書名常有筆劃多與筆劃少的地方差距極大的問題，為了讓書名更容易閱讀，文字的比例需要進一步調整。

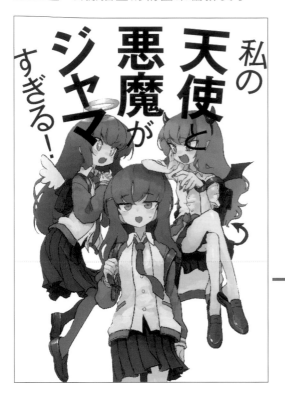

在製作書名的同時，也要試著搭配插畫看看。畢竟書名很長，所以很有可能會擋到一部分的插畫。我試著上下左右移動文字，盡量避免遮住插畫。這個時候，為了凸顯漫畫式的可愛感，我讓文字呈現不規則的傾斜。

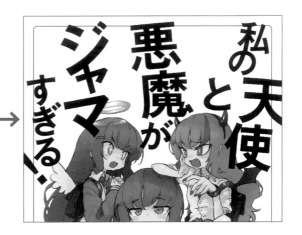

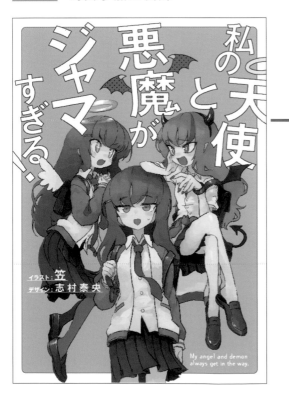

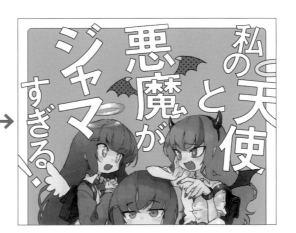

為了看清楚文字的部分，我暫時將底色改成灰色。主要插畫中也畫出了書名中的「天使」與「惡魔」，所以我加上了強調文字的裝飾。我分別在這兩個詞彙上加上天使光環與惡魔翅膀，加強漫畫的味道。

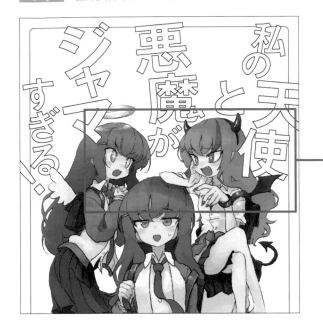

漫畫的封面必須讓人同時看到插畫與書名。如果是較長的書名，就容易在這方面陷入苦戰，但若是將文字穿插在插畫的前面或後面製造出深度，就能使書名與插畫富有整體感。只要文字本身維持在可以閱讀的程度，書名便可以當作裝飾的元素來使用。

1-6　嘗試在背景搭配兩種顏色

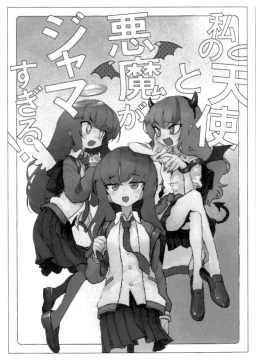

疊上漸層搭配插畫

插畫的部分只畫了角色，因此也要構思背景。「天使」與「惡魔」是彼此相反的對立概念，所以我使用兩個顏色來統整畫面。插畫使用的是厚塗的筆觸，所以我認為加上漸層會更適合。

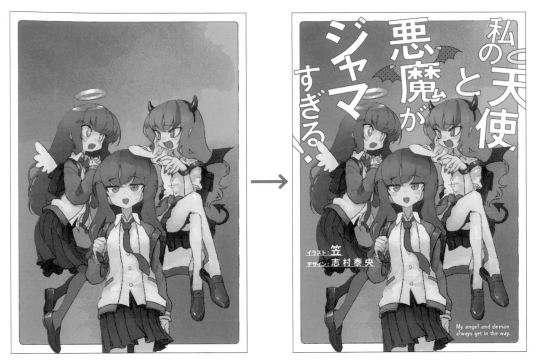

組合完成的背景與插畫，再試著加上剛才做好的書名部分。另外也放上了英文書名與作者姓名。

1-7　為背景加上裝飾

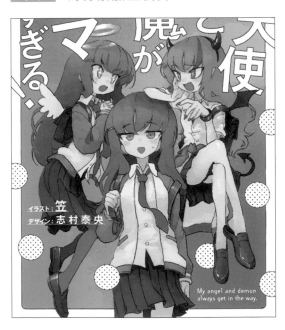

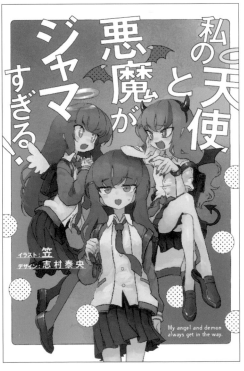

我覺得下半部看起來有點單調，於是加上圓點圖案，取得
重心的平衡。這麼一來，封面本身就幾乎算是完成了。

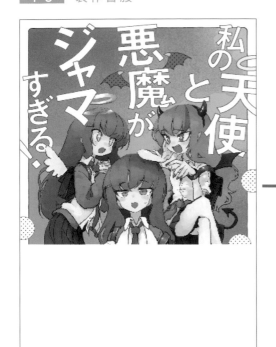

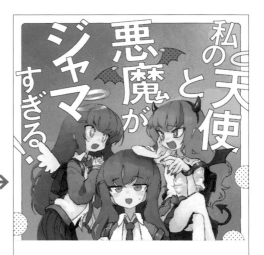

心の中の葛藤は常にカオス状態！

受験、恋愛、アルバイト……
ひとみの中の天使と悪魔が
いつも口を挟んで毎日がパニック！

イラスト:笠　デザイン:志村泰央

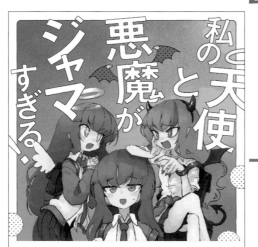

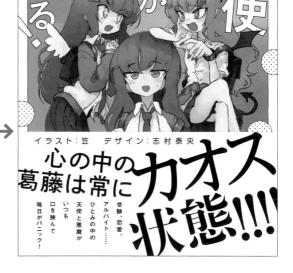

接下來要製作書腰的部分。流程跟封面部分相同，首先要以客戶提供的文案為基礎，為文字加上強弱變化。因為這部作品是走漫畫風，所以我將標語部分設計成情緒比較高昂的感覺。

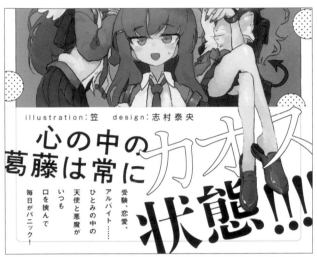

配合封面的氛圍，以傾斜的方式增加動感，完成排版。只有文字會給人一種單調的感覺，所以我把角色的腳放到前面，與文字互相重疊以製造深度。

1-10 為書腰配色並調整細節

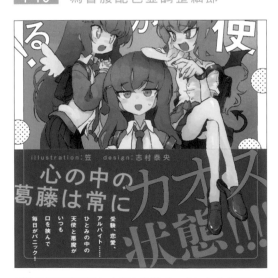
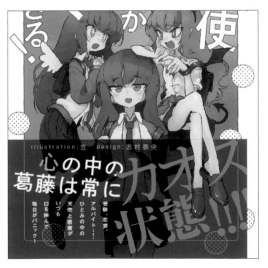

最後為了讓書腰看起來更有整體感，我把它改成黑色，並將「混沌狀態!!!!（カオス狀態!!!!）」的部分換成配合封面背景的顏色。封面設計的流程就到此為止。

STEP2　B版本的製作過程

2-1　設計書名

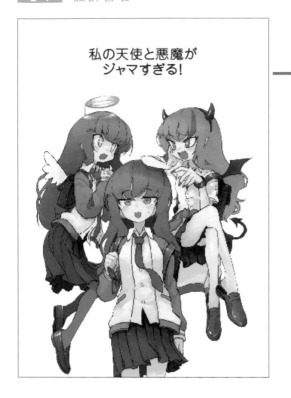

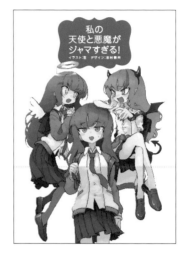

現在要構思另一個版本的設計。這個版本我打算將很長的書名整理到方框內，設計出簡潔好讀的類型。

2-2　配合插畫進行調整

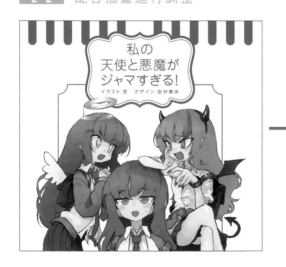

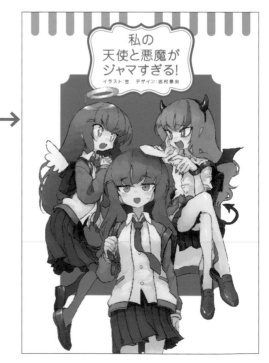

配合方框的風格製作背景等。這裡利用書名上的顏色來表現「天使」與「惡魔」的對比。不過這樣的設計會凸顯出讓人覺得可愛的部分，在這個階段顯得有點像童書的風格。不論如何，我決定繼續進行設計。

2-3 編排裝飾元素

準備裝飾元素並配置到畫面上。
我從「天使」與「惡魔」聯想到
星星等可愛的圖案，呈現作品的
故事性。

2-4 調整裝飾元素的顏色

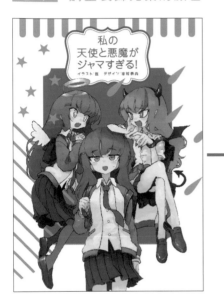 →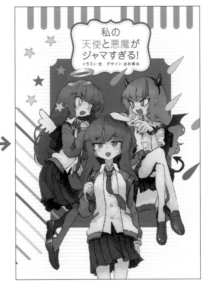

將裝飾元素配置到封面上，
調整色調等細節。使用粉彩
色系的顏色來搭配可愛的圖
案。書名的「天使」與「惡
魔」也改成不同的顏色，強
調這兩個詞彙。

2-5 製作書腰

接著開始製作書腰的部
分。A版本的書腰文字
是橫排，但這個版本我
打算以直排的方式呈現
標語。

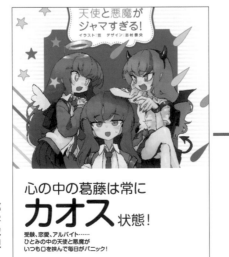

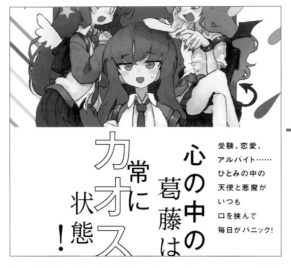 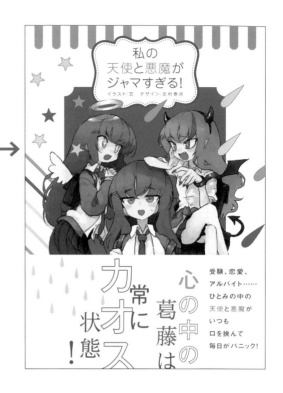

最後調整書腰部分的細節就完成了。我配合整體的風格，追加了裝飾元素。

更改背景色，嘗試其他風格

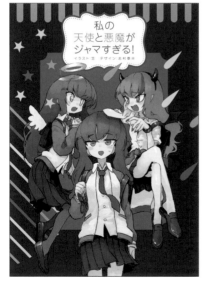 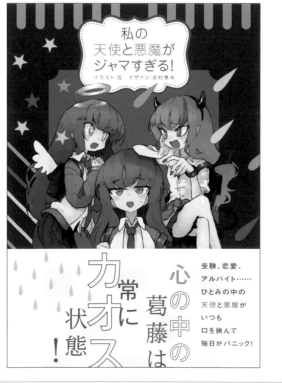

我有時候會將背景改成各式各樣的配色，嘗試不同的風格。這個版本的設計還是很容易給人一種童書或繪本的印象，既然是為漫畫設計的封面，選擇A版本或許會比較理想。

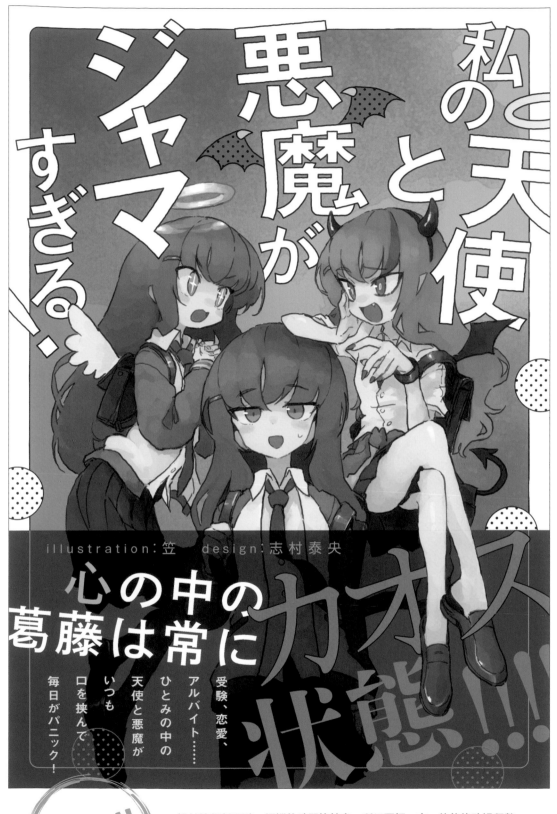

私の天使と悪魔がジャマすぎる！！

illustration：笠　design：志村泰央

心の中の葛藤は常にカオス状態！！！

受験、恋愛、アルバイト……ひとみの中の天使と悪魔がいつも口を挟んで毎日がパニック！

完成!!

設計這個封面時，煩惱的時間比較多，所以要把一來一往的修改過程整理成一篇教學是很辛苦的事。這是我第一次寫設計過程的教學，自己也有所發現，學到了一課。

虛構的漫畫設計
封面設計的完整流程

Designer：長谷川 晉平（HASEPRO）

最後為我們解說設計過程的，是以Boy's Love（BL）類漫畫的裝幀設計為主進行活動的HASEPRO。先前的設計都是採用女性角色，而這次封面的設計將以男性為主角，使用風格較為沉穩的插畫。

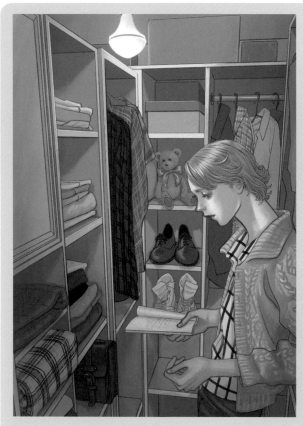

書名

君に会えない時の行間
（見不到你的字裡行間）

客戶提供的設計概念

一名面帶憂愁的青年站在衣櫥內閱讀書本的情境。書名是「見不到你的字裡行間」，散發出一種思念著某人的氣息。配合插畫的寧靜氛圍，希望設計出沉穩又富有情調的封面。

作品關鍵字

男性／走入式衣櫥／憂愁／書本／電影風

封面插畫／多田由美

Interview

Q.1_請問您立志成為設計師的契機是什麼呢？
我曾遇過一位以講師身分來到地方大學的設計師，他除了接案之外也會用工作手套製作原創商品。看到他的作品被推廣到各地，讓我覺得設計工作好像很有趣，於是立志成為設計師。

Q.2_請問在成為設計師之前，您有受到什麼人事物的影響嗎？
為了紀念品牌的30週年，BEAMS發行了四本型錄雜誌《B》（設計師是松本弦人）。高中的時候，我碰巧在BEAMS拿到兩本雜誌，書中的排版設計讓我受到相當大的震撼。

Q.3_是否有什麼經歷在您的設計工作中派上用場呢？
我每週都會去一次私人健身房，隨著自己的身材愈來愈結實，觀察漫畫封面的插畫時，我對於角色的體格或是身上的衣服與飾品、髮型等造型方面的比例變得比以前還要感興趣得多。為了讓作品更好，我漸漸開始能針對一些細節提供建議，所以我覺得這件事或許有派上用場。

Q.4_在您至今的工作中，有什麼作品是您的轉捩點嗎？
tacocasi老師的《お守りくん》（東京漫畫社）。設計了這部作品之後，向我洽詢的客戶就變多了。

Q.5_請問從事設計工作時，什麼樣的事能讓您感受到快樂或成就感呢？
我所設計的作品獲得了某種成果，使作者可以再創作新的作品時，是我最高興的時刻。

Q.6_相反地，請問您認為設計工作的困難與辛苦之處在哪裡呢？
行程上實在抽不出時間，卻又非得設計不可的狀況，讓我覺得非常痛苦。

Q.7_從事漫畫設計時，最重要的是什麼呢？
盡量凸顯故事的魅力是我最重視的事。

Q.8_您今後有什麼想挑戰的工作嗎？
我很喜歡電影和服飾，所以想從事電影或時尚相關的設計工作，也想嘗試書籍的裝幀。

Q.9_對於想成為設計師的人，您有什麼話想說呢？
畢竟是工作，過程肯定有不輕鬆的地方，但能看到自己設計的作品在市面上流通，我覺得是十分難得的體驗。

STEP0　插畫草稿的選擇

0-1　以插畫家提供的各種版本為評估依據

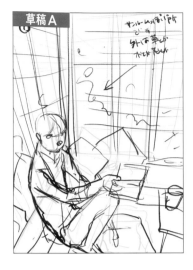
草稿A

插畫家多田由美老師提供了兩份草稿。一份是男性佇足在日光室的情境。

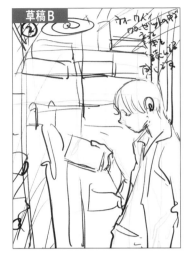
草稿B

另一份是男性待在走入式衣櫥內的構圖。雖然兩者都很迷人,但B讓我很好奇:「它會變成什麼樣的成品呢?」所以我選擇了這份草稿來進行封面設計。

STEP1　構思排版

1-1　嘗試編排插畫與書名文字

我先試著將書名等文字元素放在插畫中,構思大致的排版。我優先考量插畫的呈現,嘗試了各式各樣的版本,思考把文字放在什麼位置是最恰當的。由於角色位在畫面的右下角,所以我認為將書名放在左邊會比較好。因為背景包含了許多物品,所以我決定用白色的文字來進行編排。

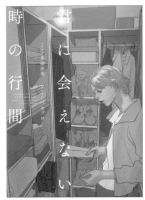
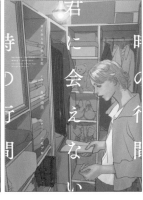
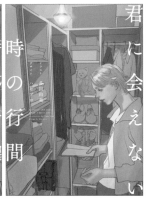
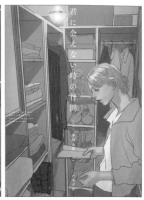

做出各種版本的編排,思考哪種版本比較搭調。我將書名設為明體,試著以較大的直排文字設計了幾種版本。如果內容是比較輕鬆的故事,或許可以使用較大的書名,但我決定再構思看看別的版本。

1-3 以較小的直排文字來呈現書名

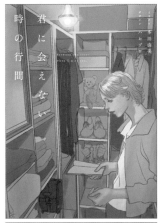
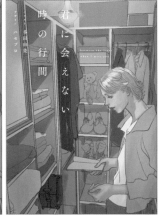
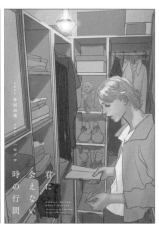

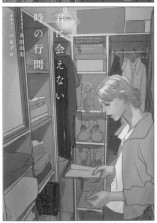
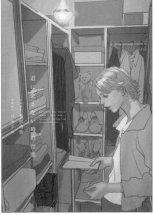

插畫的風格給人一種雅緻的感覺,所以我也設計了書名較小的版本,思考如何用細膩的排版襯托寧靜的氛圍。

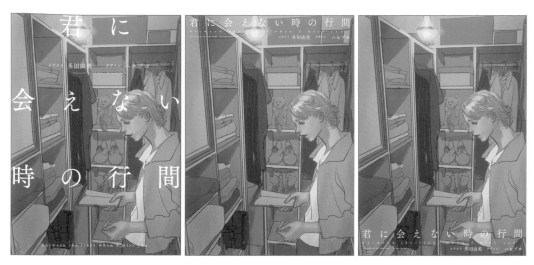

這個角色是金髮，而且畫風給人的印象比較偏向西洋風而非日本風，所以我也試著編排了橫書的書名。風格上讓它看起來像是西洋書籍。我不喜歡文字遮蓋到角色或書本，所以也試著將書名的位置移動到上方或下方。

1-5 搭配英文書名

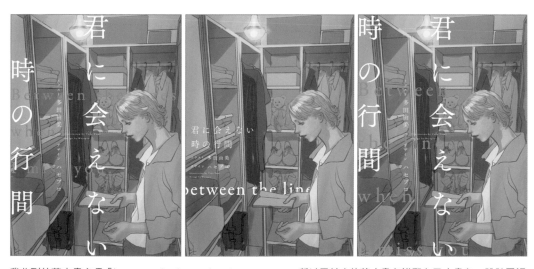

我收到的英文書名是「between the lines when I miss you.」，所以用較大的英文書名搭配上日文書名，設計了這些版本。在日文與英文的搭配方面，我認為將直書的日文與橫書的英文交叉編排的話，應該會很有意思。另外，我也嘗試搭配了白色以外的文字顏色。

2-1　選擇主要的設計版本

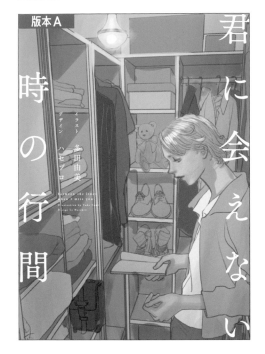

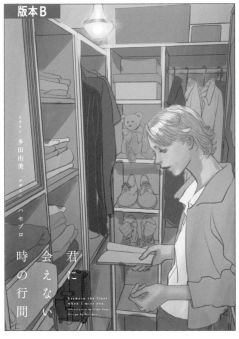

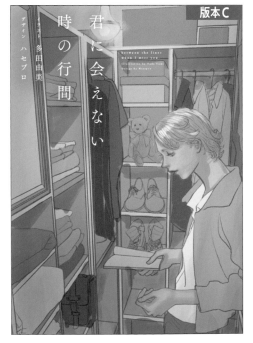

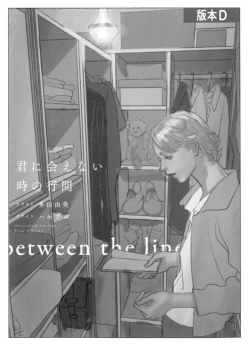

　　嘗試各種排版之後，這些是我認為比較好的版本。我平常都是採取先選出幾種版本，然後再進一步打磨的做法。如果打磨之後還是覺得不甚滿意，我就會再回到這個階段繼續思考，這個步驟的作用就類似遊戲中的記錄點。

STEP3　設計細部元素

`3-1`　繼續設計搭配英文書名的版本

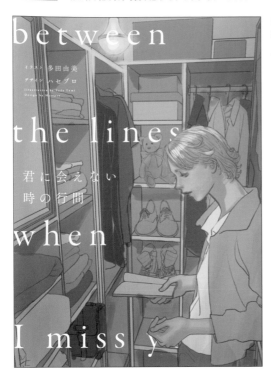

STEP2的版本之中，我覺得D看起來比較好，於是決定進一步擴展D的設計。插畫中的角色似乎正在閱讀西洋書籍，所以我試著用較大的英文書名編排了幾種版本。

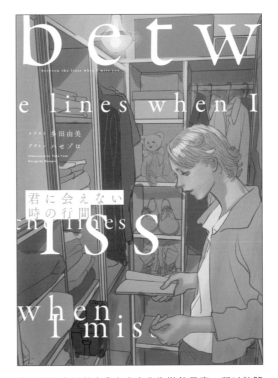

我以前很少以英文書名本身作為裝飾元素，所以乾脆試著做了一個用換行與不同大小的文字來編排的不規則版本。這個版本不考慮文字能不能閱讀，完全把文字當作裝飾來使用。

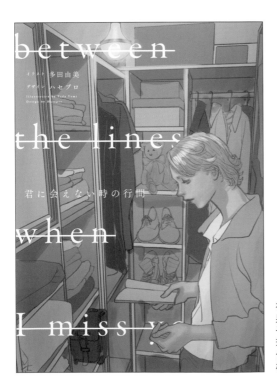

在英文書名上劃線，製造出刪除文字的效果。因為書名中包含了「見不到你」的句子，所以我想賦予類似的意義。日文書名若加上這種裝飾就會變得難以閱讀，只能作廢。但我認為英文書名或許可以容許這樣的玩心與巧思。

襯線體

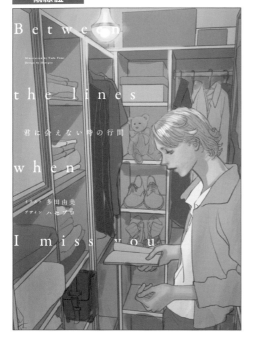

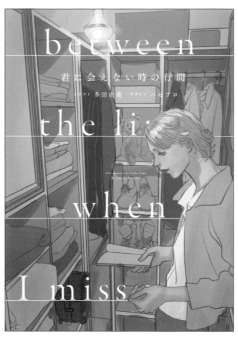

開始選擇英文書名部分的字體。放上襯線體就會給人一種素雅而成熟的印象，但我決定保持古典的氛圍，再構思看看別的類型。

無襯線體

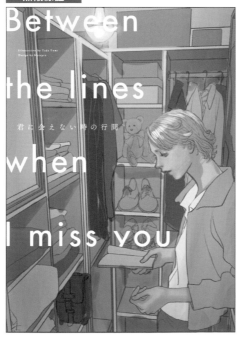

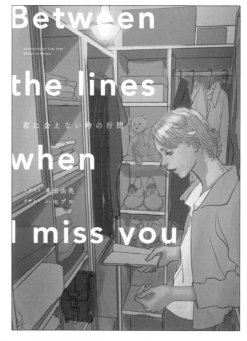

接下來，我試著使用無襯線體。因為插畫中的人物給人一種年輕男性的印象，所以比起襯線體，我認為使用相對年輕感的字體可能會比較好。不過，我選擇的是不會太過孩子氣的款式。

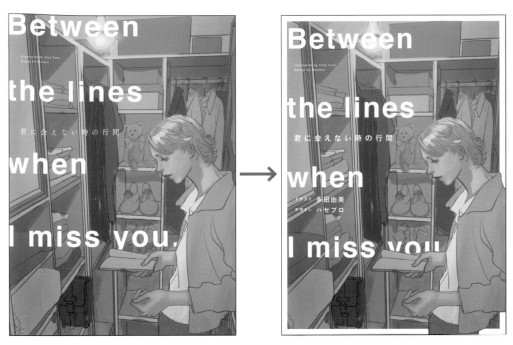

為了保持細膩的氛圍，並且符合年輕男性的角色形象，我最後選擇了圖中的字體。我調整了文字的位置，並且也加上了作者姓名。

Column

也試著做了
裁切背景的版本

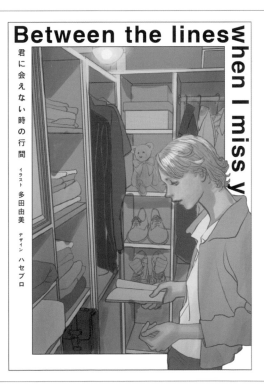

這次我幾乎沒有動到插畫的部分，但我也曾經試著裁切背景，並將書名元素擺放在四周。這麼做是為了模仿美國的雜誌或報紙的氛圍。但是加上邊框並將人物放到前面，就會讓角色變得像是跑到外面，破壞了原本待在屋內的構圖，所以儘管可惜，但我並沒有採用這個版本。而且這樣的編排會遮住漂亮的插畫，也是我不採用的理由之一。

STEP4　搭配書腰後完稿

4-1　設計書腰部分的文字元素，搭配封面

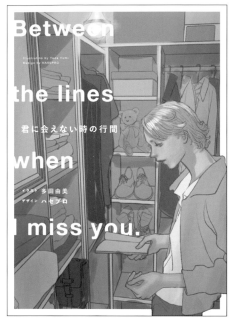 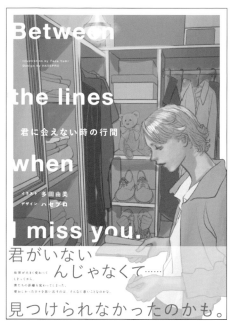

開始製作書腰的部分。我本來打算用白底搭配棕色的文字，但又想完整呈現插畫，所以最終還是設計成右圖的樣子。

4-2　為字體增添圓潤威並完稿

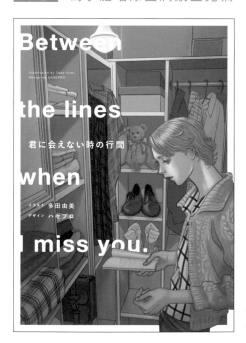

我已經收到插畫的最終成品，所以現在要完成整個設計。最後我將英文字體調整為帶有圓角的造型，使文字更能融入插畫。

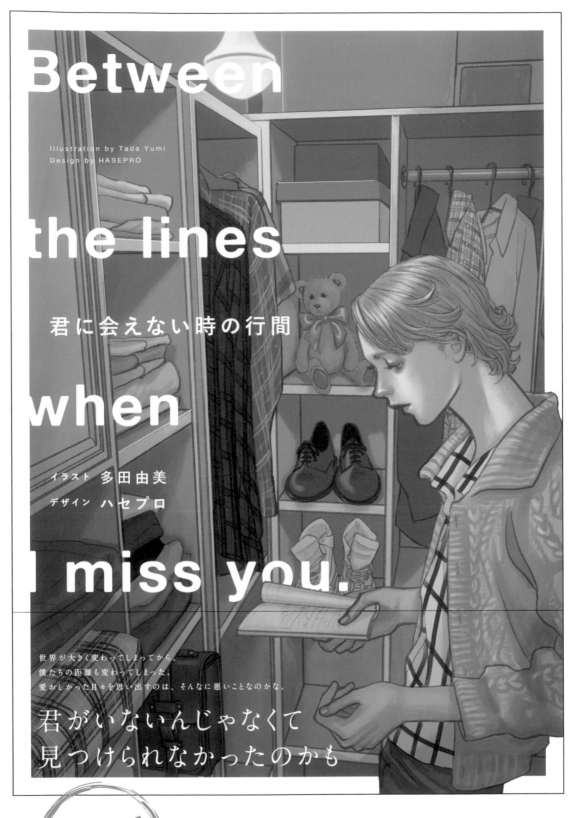

Between
the lines

君に会えない時の行間

when

イラスト 多田由美
デザイン ハセプロ

I miss you.

世界が大きく変わってしまってから、
僕たちの距離も変わってしまった。
愛おしかった日々を思い出すのは、そんなに悪いことなのかな。

君がいないんじゃなくて
見つけられなかったのかも

Illustration by Tada Yumi
Design by HASEPRO

完成!!

能得到這次的機會，我感到非常高興。剛踏入漫畫設計的領域時，我曾研究過許多漫畫家與插畫家的作品，當時我一直都很想跟多田由美老師合作看看，所以真的非常感謝老師願意接下這份工作。

[Chapter02]

漫畫設計範例集

{ Cute }

{ Pop }

044

了解漫畫的設計理念，讀起來也會更有趣！

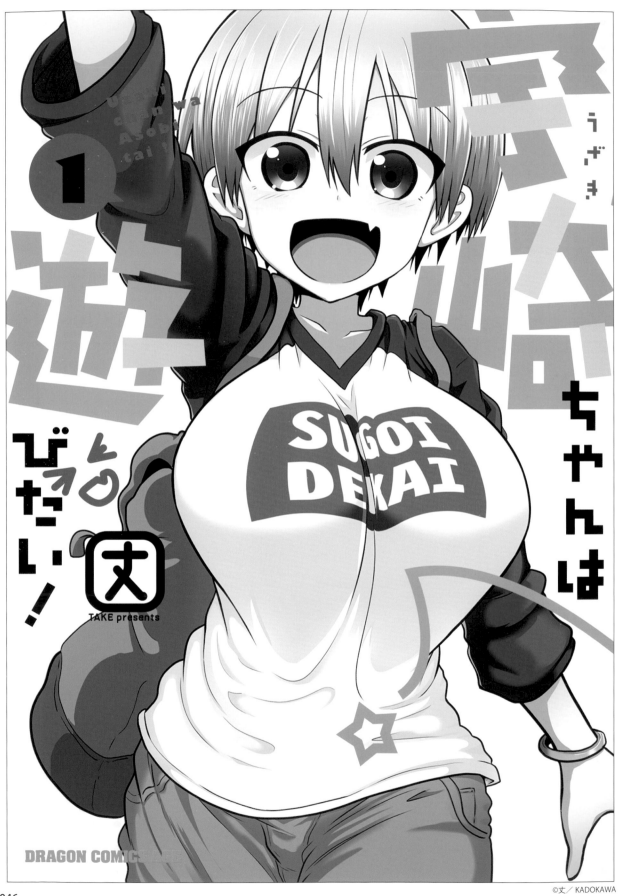

《宇崎ちゃんは遊びたい！》（《宇崎學妹想要玩！》）

發行／KADOKAWA　作者／丈　設計師／黑木香（Bay Bridge Studio）

透過書名LOGO與裝飾元素
呈現開朗活潑的女孩形象

活潑又不怕生的學妹老是惡整（？）主角的戀愛喜劇。討論時提到的設計理念是「健全、開朗又俏皮，讓人容易拿起來翻閱的戀愛喜劇」。為了表現開朗又歡樂的氛圍，書名LOGO與配色是以女主角的活潑特質為主題。裝飾元素的搭配也是為了強調歡樂與可愛的感覺。

[LOGO]

使用字型

漢字部分：設計師自創
假名部分：TA-love_kaku_b Regular

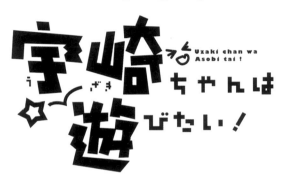

以較粗的字體設計成彷彿會滾動的書名，表現出女主角的活潑特質。

[ILLUSTRATION]

充滿活力的宇崎學妹占據了整個封面。為了不要輸給這幅插畫的活力，書名是用極粗的筆劃來設計。

[ONE POINT]

POINT 01 角色的表情符號
也是由設計師自創

宇崎學妹那煩人又可愛的表情也包含在書名LOGO之中。圖案還呈現了角色特有的虎牙，十分講究。

POINT 02 覆蓋在角色身上的裝飾
可以強調開朗與歡樂的感覺

每一集都有星星撞到胸部的裝飾，但因為風格清新，所以不會給人一種下流的感覺。

BAMBOO COMICS WIN SELECTION

ポプテピピック

大川ぶくぶ

POP TEAM EPIC
BKUB OKAWA

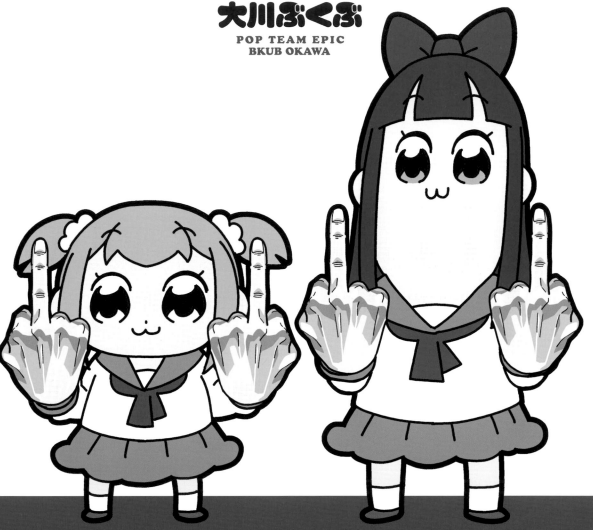

TAKE SHOBO

(2) Cute 《ポプテピピック》

發行／竹書房　作者／大川ぶくぶ　設計師／小石川ふに（deconeco）

以簡約的配色和留白的設計
襯托出不討喜角色的可愛之處

充滿致敬與惡搞意味的四格漫畫。設計師當初曾提出幾份草稿，最後獲選的是最簡約的一款。這款設計不只是為了新奇感，也是為了模仿昭和時代的吉祥物商品，給人某種懷念的感覺，因此在成品的呈現上特別注重配色與留白的比例。

[L O G O]

使用字型

LovelyCapsules

ポプテピピック

書名是圓潤的特殊字型，呈現作品的迷人之處。

[I L L U S T R A T I O N]

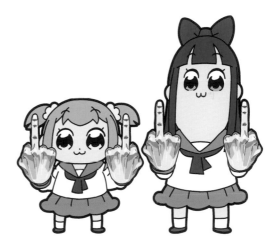

由於豎起中指的插畫有可能會在發售時引起爭議，據說設計方也準備了加上馬賽克的版本。

[O N E P O I N T]

POINT 01 ｝ 透過留白的空間
刻意凸顯不討喜的感覺

排版與配色都盡量採用不討喜的簡約作風，但同時又想呈現出可愛的感覺，經過一番加加減減後就成了現在的封面設計。

POINT 02 ｝ 宛如象徵角色的
兩種主色彩

主色彩是以兩種顏色構成，LOGO每隔一個字就會替換顏色。這種色彩的搭配就像是在象徵主要的兩名角色。

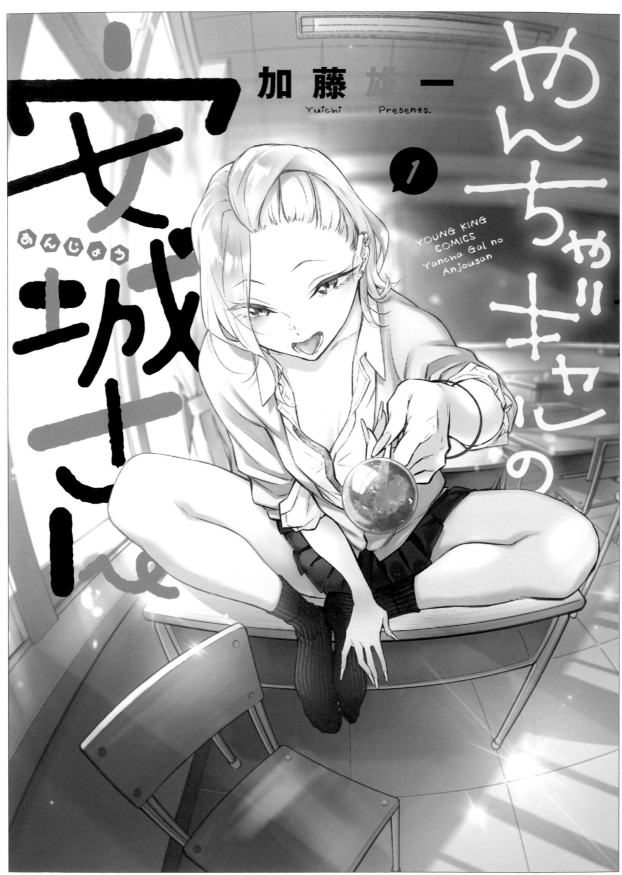

(Cute 3)《やんちゃギャルの安城さん》（《淘氣辣妹安城》）

發行／少年畫報社　作者／加藤雄一　設計師／1LDK inc.

以角色形象設計書名LOGO
使讀者能夠立刻理解故事與人物性格

這部漫畫講的是一名內向的男高中生總是被辣妹安城用開朗又情色（？）的方式糾纏不休的故事。為了表現辣妹主角的形象與活潑的氣息，書名LOGO使用手寫字體來設計。整體設計偏向歡樂又可愛的風格。

[L O G O]

使用字型

設計師自創

手寫風格的書名LOGO。主角的名字是最為顯眼的部分。

[I L L U S T R A T I O N]

每一集的封面插畫都有明顯的透視，呈現彷彿看著角色的視角。

[O N E P O I N T]

POINT 01｝就像辣妹親自寫下的花俏書名LOGO

就像主角親自在拍貼照片上寫下的LOGO。配色方面著重於閃閃發亮的「辣妹感」。

POINT 02｝部分書名LOGO會穿插在角色身上

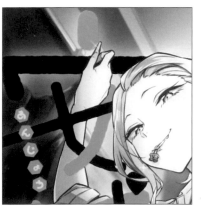

大大的書名LOGO穿插在背景與角色之間，呈現出立體感。

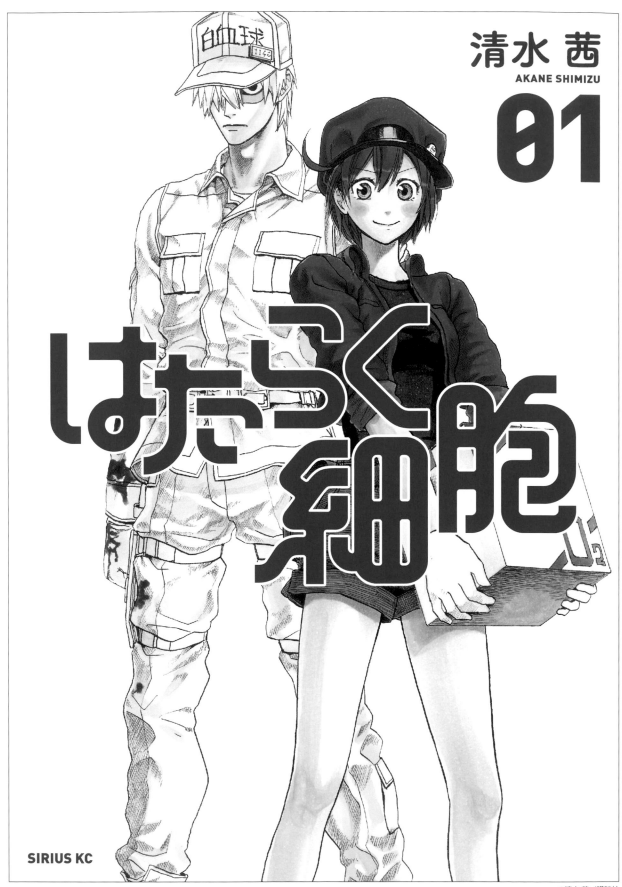

清水 茜
AKANE SHIMIZU

01

はたらく細胞

 Cute

（4）《はたらく細胞》（《工作細胞》）

發行／講談社　作者／清水 茜　設計師／柳川價津夫（株式會社SPICE）

以血管與細胞為書名LOGO的設計概念
淺顯易懂地傳達輕鬆愉快的作品內容

描寫體內細胞暗中活躍的「細胞擬人化漫畫」。書名LOGO是設計師的原創字型，帶著圓潤感的造型令人聯想到細胞核與血管。「はたらく（工作）」部分的文字就像時鐘齒輪環環相扣著不斷轉動般，表達出輕快的氛圍。看似詼諧的故事之中帶著嚴肅的情節，在某種意義上這部作品也包含科普漫畫的元素。設計時避免了太過孩子氣的感覺。

[LOGO]

使用字型

設計師自創

はたらく細胞

設計師看過第一次連載的分鏡稿後，便確定這部作品會被改編成動畫，於是卯足全力做了這組適合在電視上播放的LOGO。

[ILLUSTRATION]

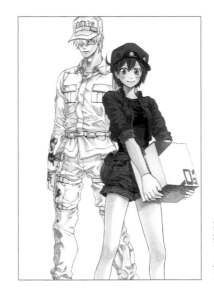

第一集的封面插畫上，出現了紅血球與白血球的擬人化角色。

[ONE POINT]

POINT 01 ｝作品的主要配色
統一使用紅色與白色

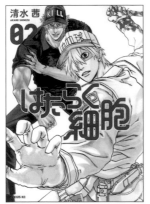

紅色的書名與白色的背景參考了紅十字會的標誌，讓人聯想到醫護工作。這種手法可以讓人一下子就了解角色類似醫護人員在進行救治。

POINT 02 ｝其他文字也統一使用
帶著圓潤感的字型

清水 茜
AKANE SHIMIZU
01

SIRIUS KC

配合書名LOGO，集數等文字元素也統一使用帶著圓潤感的粗體字。

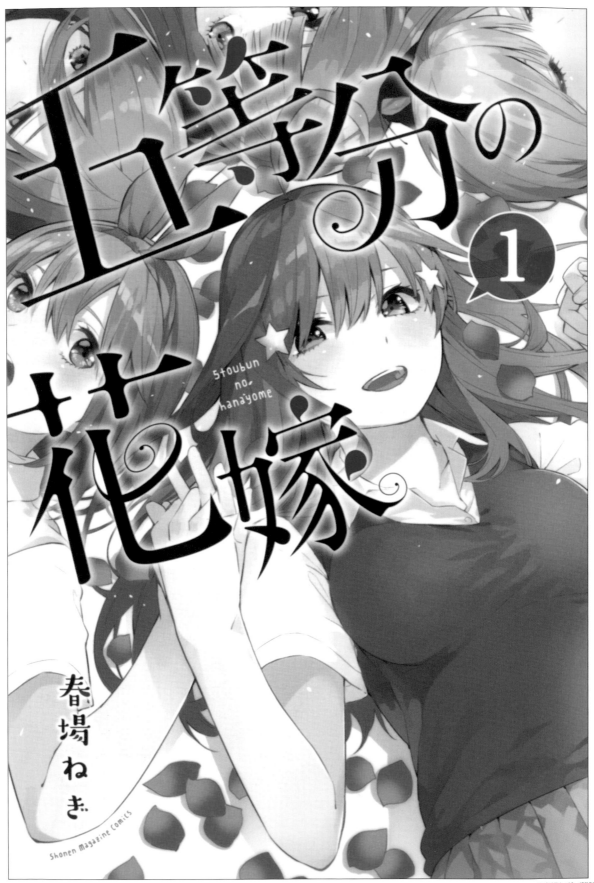

《五等分の花嫁》（《五等分的新娘》）

發行／講談社　作者／春場ねぎ　設計師／高木紗耶（Red Rooster）

以偏細的字體呈現高雅的可愛感
並添加與作品內容有關的巧思

描寫同年的美少女五胞胎如何與主角相處的戀愛喜劇。與客戶討論時決定以「盡量可愛!!」為方向。基於書名中「新娘」一詞給人的印象，使用偏細的明體，並搭配裝飾線。另外也將文字的一部分切開或是改變平衡，表達主角們搖擺不定的情意，讓封面更貼近作品的內容。

[L O G O]

使用字型

A1明朝

五等分の花嫁

以A1明朝為基礎，撇的部分再加上捲曲的裝飾，並製造部分的傾斜、錯位效果。

[I L L U S T R A T I O N]

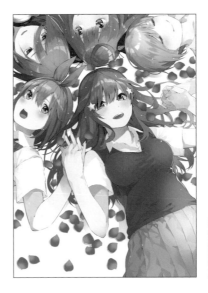

第一集聚焦在第五個姊妹中野五月，同時讓五胞胎女主角齊聚一堂。

[O N E　P O I N T]

POINT
01 } 基於「新娘」這個關鍵字
　　 創造優雅的氛圍

POINT
02 } 將五胞胎的形象色
　　 融入LOGO之中

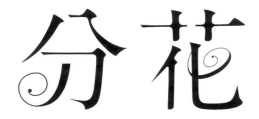

原本是日文的字體，再加上英文手寫體的裝飾，表現出帶有優雅的可愛感。

將五名女主角的形象色設計成花瓣的形狀，融入書名設計之中。

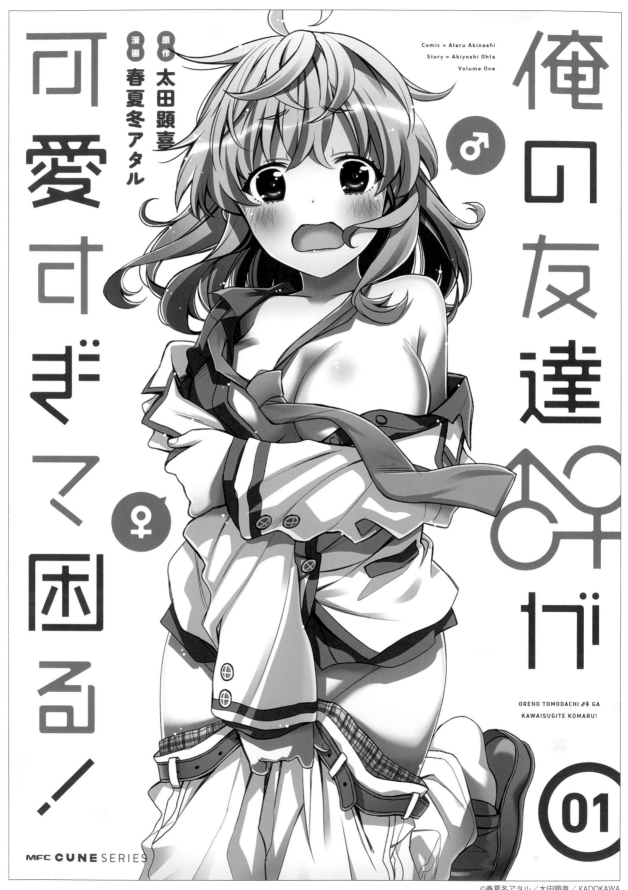

⑥ Cute 《俺の友達♂♀が可愛すぎて困る！》 （《我的朋友♂♀可愛到讓人困擾！》）

發行／KADOKAWA　作者／春夏冬アタル（漫畫）、太田 顕喜（原作）　設計師／高橋忠彥（KOMEWORKS）

在說明作品內容的書名部分加入巧思
打造出讓故事更容易理解的構圖

這是一部男生朋友變成女生的 TS（Transsexual：性轉）戀愛喜劇。設計上的重點是「一看到封面就能瞬間理解漫畫內容」。由於這部作品是以書名來說明內容的類型，所以書名必須易讀且顯眼，並選擇能凸顯角色特質的服裝與姿勢，讓讀者能夠立刻了解故事。

[L O G O]

使用字型

設計師自創

俺の友達♂♀が
可愛すぎて困る！

ORENO TOMODACHI ♂♀ GA KAWAISUGITE KOMARU!

由於題材是 TS（Transsexual：性轉），所以 LOGO 的設計是以男女皆宜的平直印象為概念。

[I L L U S T R A T I O N]

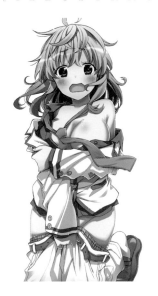

封面上的角色由於得了十萬人之中只有一人會罹患的怪病「突發性異性體轉變症」，具有會突然變成女孩子的體質。

[O N E　P O I N T]

POINT 01 與作品主題相關的主色彩

使用令人聯想到男女的兩色，而且因為是第一集，所以主要選擇平易近人的暖色。

POINT 02 連結到內容的 LOGO 裝飾

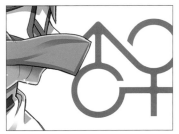

書名中的♂♀符號與 LOGO 巧妙結合，而且也符合內容的表達。

POINT 03 添加在書腰部分的巧思

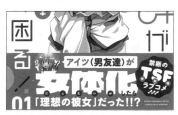

還加上了頗具玩心的巧思，包著書腰就會使角色看起來像是光著下半身（？）。

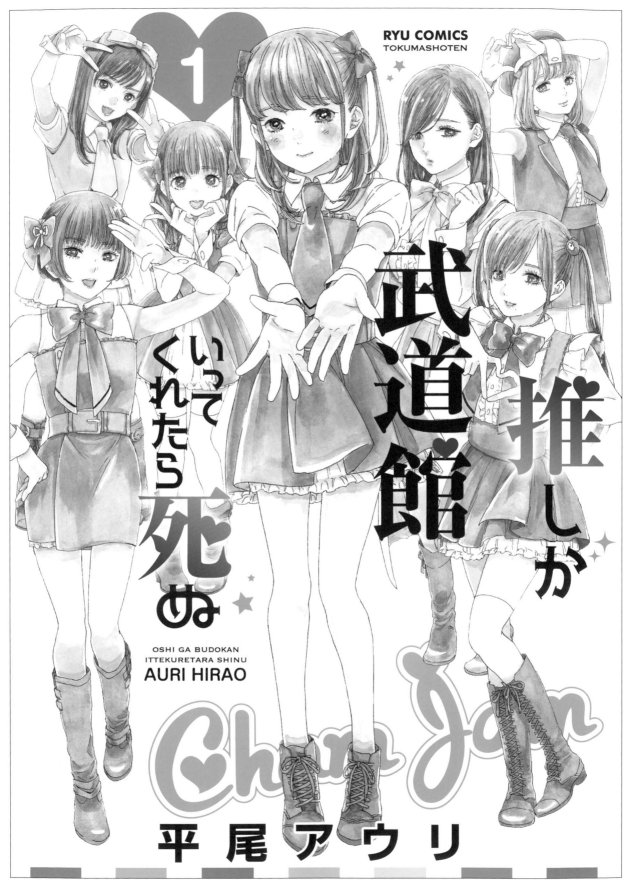

RYU COMICS
TOKUMASHOTEN

推しが武道館いってくれたら死ぬ

OSHI GA BUDOKAN
ITTEKURETARA SHINU
AURI HIRAO

Chm Jam

平尾アウリ

(7) 《推しが武道館いってくれたら死ぬ》（《神推偶像登上武道館 我就死而無憾》）

發行／德間書店　作者／平尾アウリ　設計師／宮村和生（5GAS DESIGN STUDIO）

看似可愛的偶像故事之中描寫了現實層面
以輕快的方式處理又長又令人印象深刻的書名

這是個女性粉絲瘋狂追逐當地偶像團體成員的故事。又長又令人印象深刻的書名之中包含了妄想、願望、奇幻與現實等各種要素，所以設計上的重點是直白地傳達主題。精心設計的偶像團體LOGO與周邊商品也很值得一看。

[L O G O]

使用字型

リュウミン-H（漢字部分）

推しが武道館いってくれたら死ぬ

OSHI GA BUDOKAN ITTEKURETARA SHINU

為了達成現實與奇幻共存的目標，設計師將既有字型與自創字型組合在一起。

[I L L U S T R A T I O N]

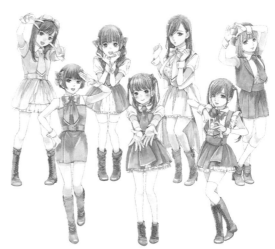

封面插畫包含了故事中的七名偶像。為了展現七個人各自的魅力，設計師在編排上下了不少工夫。

[O N E P O I N T]

POINT 01 } 故事中的偶像LOGO與成員的代表色

故事中的偶像團體「ChamJam」的LOGO與七名成員的代表色也設計在封面上。

POINT 02 } 偶像的周邊商品也是出自設計師之手

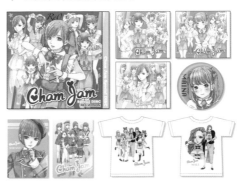

封面的折口處刊登了徽章、CD、毛巾、T恤等偶像周邊商品，就連細部的設計也十分講究。

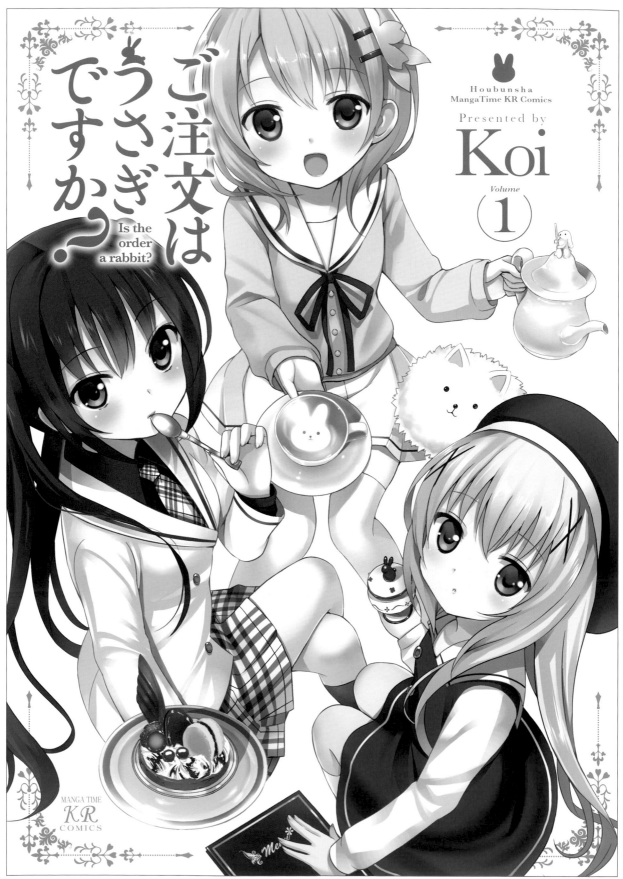

ご注文はうさぎですか？

Is the order a rabbit?

Houbunsha
MangaTime KR Comics

Presented by

Koi

Volume

①

MANGA TIME
KR
COMICS

(8) | Cute | 《ご注文はうさぎですか？》 (《請問您今天要來點兔子嗎？》)

發行／芳文社　作者／Koi　設計師／木緒なち（株式會社KOMEWORKS）

以可愛的插畫為主軸
整合出帶有優雅與高級感的畫面

以名為「Rabbit House」的咖啡廳為舞台，描寫住在這裡的女孩子半工半讀的故事。由於插畫本身已經表達出了強烈的訴求，所以如何不妨礙插畫的魅力是這次設計上的重點。色調與LOGO的搭配並不是只用單色，而是著重在高級感的呈現。

[L O G O]

使用字型

設計師自創

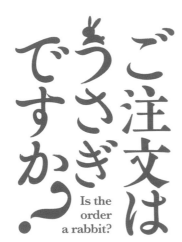

參考既有字型的風格，用部分的圓角造型來裝飾容易給人僵硬印象的明體，使文字變得更可愛。

[I L L U S T R A T I O N]

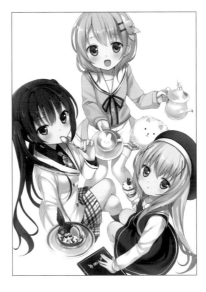

封面上畫著三位主要角色，分別是因為升上高中而寄宿在咖啡廳的女孩子、咖啡廳的獨生女與打工店員。

[O N E P O I N T]

POINT 01 } 以明體為基礎
同時呈現出可愛感的LOGO

使用了明體，再加上兔子裝飾與帶有圓潤感的形狀，使LOGO兼顧了整體插畫的可愛感與咖啡廳的優雅感。

POINT 02 } 考量到改編動畫時的
作品風格統一性

改編為動畫時的包裝等設計也是由同一位設計師操刀，所以裝飾的氛圍等細節都能與漫畫的裝幀風格統一。

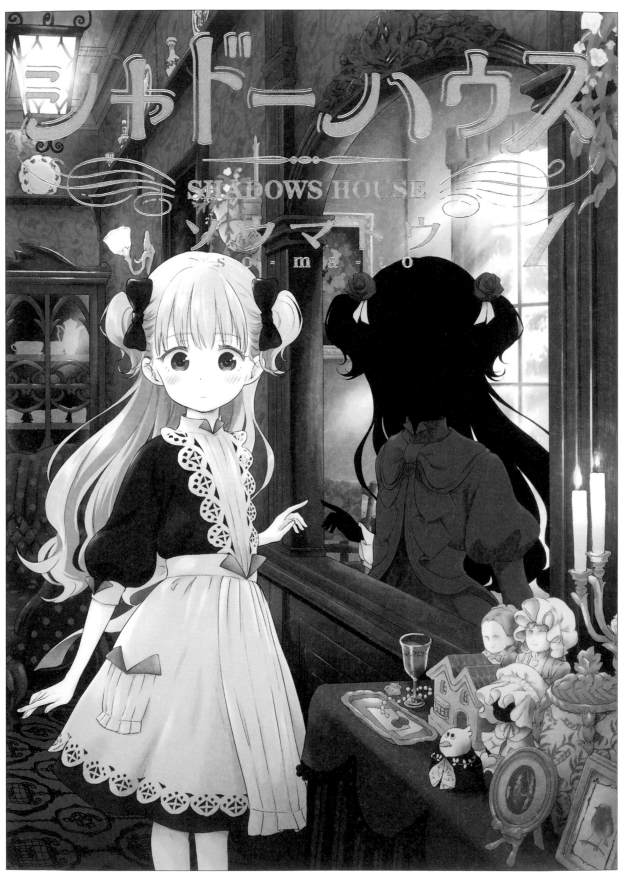

SHADOWS HOUSE

ソウマトウ
so-ma-to

(9) 《シャドーハウス》 （《SHADOWS HOUSE-影宅-》）

發行／集英社　作者／ソウマトウ　設計師／芥 陽子

以片假名表現的維多利亞風LOGO
燙金的加工方式也與作品的氛圍相輔相成

描寫「活人偶」如何服侍無臉家族「闇影」，帶有懸疑風格的黑暗奇幻故事。雖然故事中並沒有特定的時代與國家，但連載開始時提供的角色服裝與宅邸的設計以現實世界而言，比較接近19世紀後半的歐洲，因此基於這一點進行設計。為了配合作者的畫風，可愛的感覺也是重點之一。

[LOGO]

使用字型

設計師自創

以名為「ツルコズ」的字體為基礎，基於「影」給人的印象而加上陰影，並搭配裝飾線等元素，為片假名書名賦予了維多利亞風的質感。

[ILLUSTRATION]

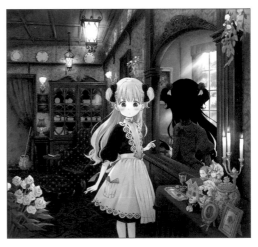

原版插畫也有描繪到折口的範圍。可愛的筆觸之中帶著一點詭異的氣息。

[ONE POINT]

POINT 01 書名LOGO使用了燙金加工

書名使用了燙金的加工方式。再搭配上插畫與LOGO的風格，使成品呈現出高級感。

POINT 02 為了展現作品的世界十分講究插畫的構圖

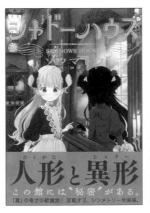

由於LOGO所占的面積相當大，被書腰遮住的部分也很大，所以為了避免插畫的重點被LOGO遮住，設計師與作者ソウマトウ老師每次都會針對封面構圖等細節，進行相當仔細的討論。

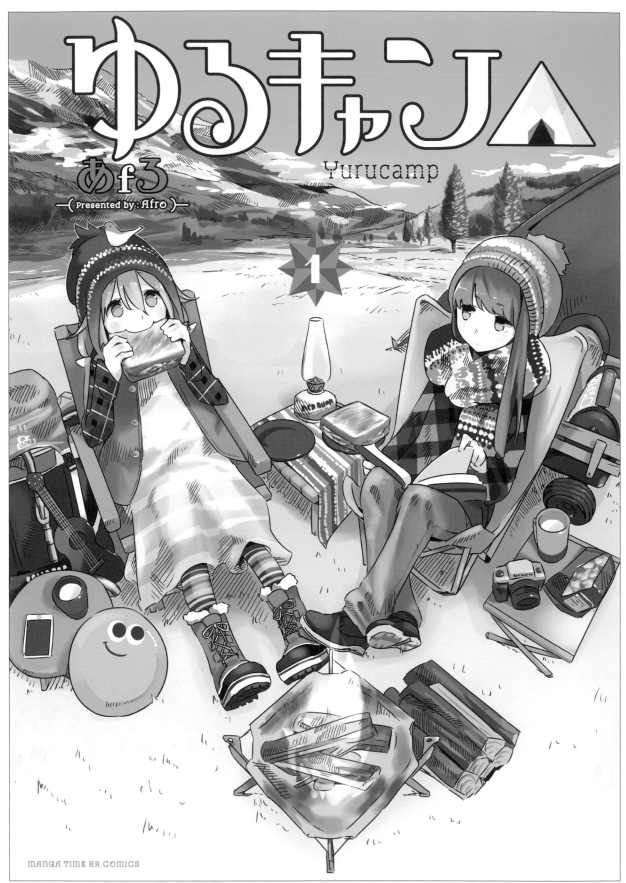

(1) Pop 《ゆるキャン△》（《搖曳露營△》）

發行／芳文社　作者／あfろ　設計師／川村　將（token graphics）

巧妙地將視線導向背景而不只是角色
將書名LOGO中的符號化為象形符號

這是一部以女孩子露營為主題的故事。封面插畫彷彿瞬間拍下的照片般，呈現出角色在景觀中享受大自然的一幕。每一集的插畫都是以風景與角色呈現1：1比例的構圖為主。因此，為了盡量避免遮住背景，LOGO的字型必須設計得較細，但同時又兼顧強而有力的感覺。

[L O G O]

使用字型

設計師自創

以西式字體「Glamor Bold」為基礎設計而成。

[I L L U S T R A T I O N]

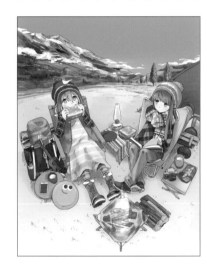

雖然漫畫的封面插畫大多是將視覺焦點放在角色上，但這幅畫的背景與露營道具等細節也描繪得相當細緻。

[O N E P O I N T]

POINT 01 } 包含符號的 書名元素

POINT 02 } 使書名融入背景

POINT 03 } 設計時不會妨礙到 彷彿拍下日常生活的視角

正式的書名也包含了三角形的符號。LOGO以山與帳篷為概念，設計成象形符號的樣子。

封面必須展示出露營地的景觀，所以書名用簡單的白色來呈現，再加上其他顏色作點綴。

作品的主題是來露營的女孩子，封面的插畫也大多是從這樣子的視角出發。

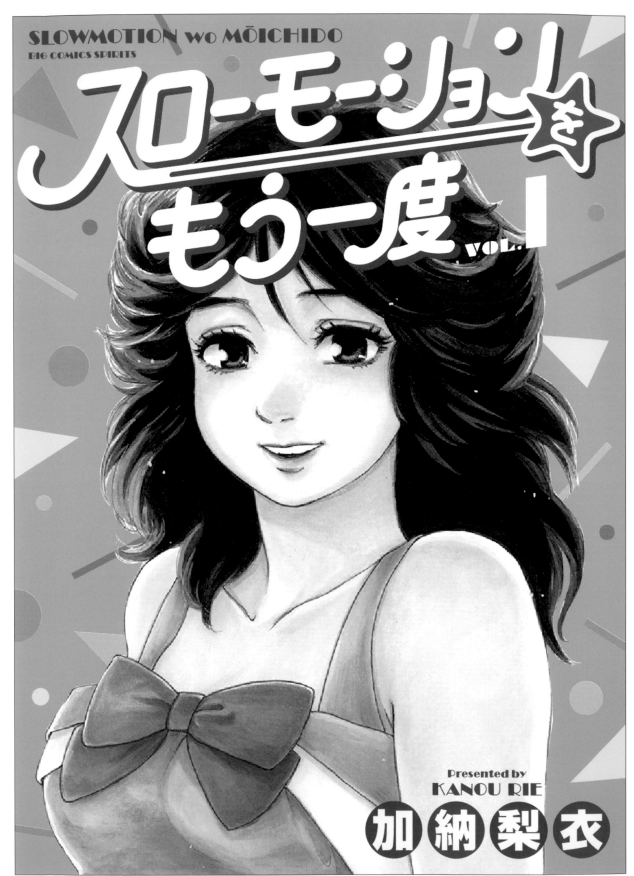

（2）《スローモーションをもう一度》

發行／小學館　作者／加納梨衣　設計師／小林 滿（株式會社GENIALOIDE）

重現80年代的LOGO設計
表現當年歡樂的流行文化

雖然故事的舞台在現代，卻是描寫喜歡80年代偶像與商品等文化的男女相識相戀的故事。據說設計師列印了許多當年的偶像照片，看著這些資料與客戶進行討論。設計的重點是不會太時髦，又不會太過時，能讓人感受到80年代的氛圍，帶點甜美可愛又俏皮的風格。

[LOGO]

　　使用字型

設計師自創

設計成80年代很常見的字型，整體都由圓潤的曲線所構成，呈現當時的氛圍。

[ILLUSTRATION]

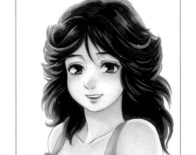

書名的「慢動作」是取自中森明菜的曲名。女主角的髮型也是以當年的流行為準。

[ONE POINT]

POINT 01｝80年代風格的背景圖案

背景裝飾所使用的幾何圖案讓人聯想到80年代，頗有年代感。

POINT 02｝書名以外的文字也使用統一的風格

書名的字母使用羅馬拼音，作者姓名則用圓圈框起，都是當年的漫畫很常見的裝飾風格。

POINT 03｝第二集以後使用以白色為基調的背景

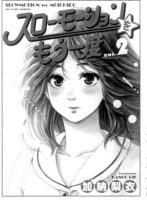

為了凸顯出戀愛漫畫的純情感，第二集以後整體都統一使用白底來設計背景。

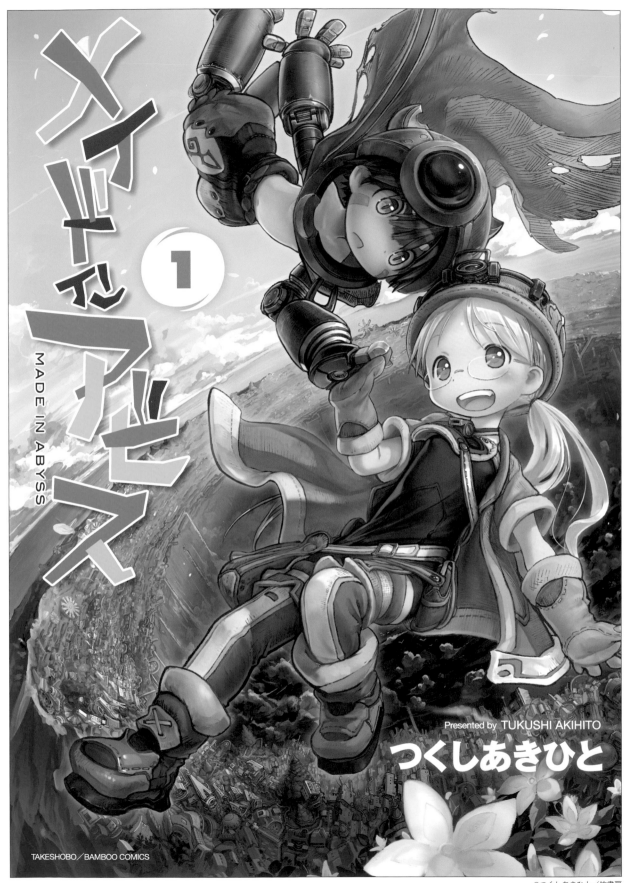

發行／竹書房　作者／つくしあきひと　設計師／宮村和生（5GAS DESIGN STUDIO）

配合魄力十足的插畫氛圍
設計出適合奇幻世界的色調與比例

以祕境般的大洞「深淵」底部為目標，少女與少年型機器人一起展開冒險的奇幻作品。基於蒸汽龐克、奇幻世界觀、吉卜力工作室的作品風格等客戶提出的要求，進行造型上的發想。設計師從作品中擷取了獨特的夢幻色調與空氣感，在凸顯其優點的同時統合出整體封面的設計。

[L O G O]

使用字型

設計師自創

比起具體的形狀，更著重於扭曲的概念與想像空間，以組合多種素材的方式來製作LOGO。

[I L L U S T R A T I O N]

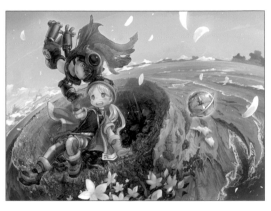

作者つくしあきひと老師繪製了精美的跨頁插畫，包含封面與封底的部分。

[O N E　P O I N T]

POINT 01 } 以帶著自然感的風格
統一書名的色調

每一集都統一使用綠色、水藍、土黃等帶著自然感的大地色系，以免破壞封面插畫的美感。

POINT 02 } 不影響插畫魄力的設計

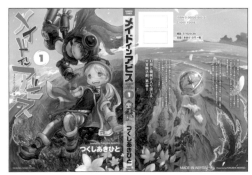

正如上述，為了盡量不影響到整幅跨頁插畫所表達出的世界觀與資訊量，在比例的拿捏上特別用心。

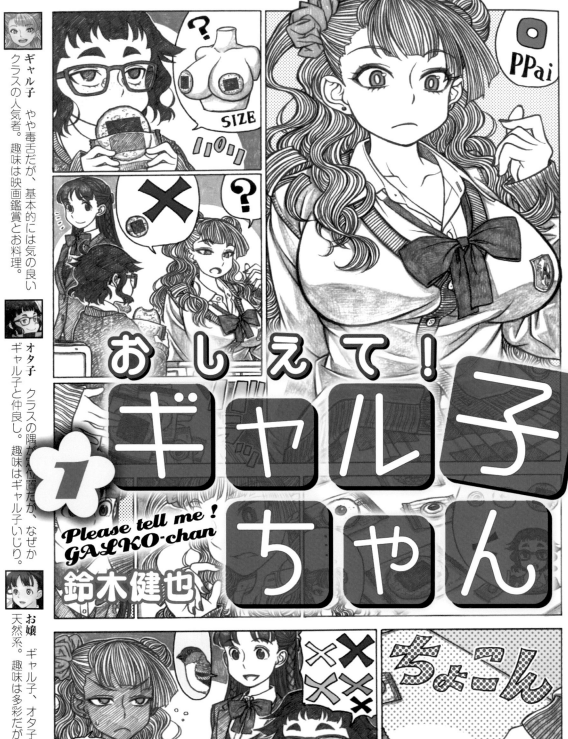

おしえて！ギャル子ちゃん

Please tell me! GALKO-chan

1

鈴木健也

ギャル子　やや毒舌だが、基本的には気の良いクラスの人気者。趣味は映画鑑賞とお料理。

オタ子　クラスの隅が定位置だが、なぜかギャル子と仲良し。趣味はギャル子いじり。

お嬢　ギャル子、オタ子の二人によく混ざる天然系。趣味は多彩だが、今は二人に夢中。

(4) ^{Pop} 《おしえて！ギャル子ちゃん》 （《百無禁忌！女高中生私房話》）

發行／KADOKAWA　作者／鈴木健也　設計師／青木けん一（aorobot Design）

運用了漫畫分鏡的封面
統一以美式漫畫風的色調來呈現

客戶在討論時表示，希望以漫畫的分鏡作為封面插畫。封面設計之中的臺詞是以插畫呈現，只要翻開書就能在總扉頁看到加了臺詞的同一篇漫畫，讓讀者能夠看懂封面的內容。設計的風格介於女性向美式漫畫與日本漫畫之間，在設計時盡量避免變得太過可愛。

[L O G O]

使用字型

シーモ中細丸ゴシック等幅

おしえて！
ギャル子
ちゃん

融合了圓角與直線的幾何式字型。

[I L L U S T R A T I O N]

感情融洽的女高中生三人組構成的短篇喜劇。封面以漫畫的形式表現了女生之間吵吵鬧鬧的歡快氣氛。

[O N E P O I N T]

POINT 01〉 減少色彩數
避免給人雜亂的印象

雖然封面是由多個畫面所構成，但特地減少了色彩數，使整體呈現統一的色調。

POINT 02〉 增添「辣妹元素」的手寫文字

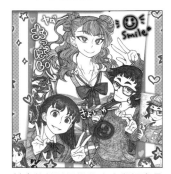

封底的拍貼風裝飾文字與插畫是請女性設計師友人畫的。

POINT 03〉 成品使用的是
Kaleido印刷

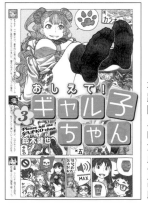

本作原本是網路漫畫。為了防止印刷在紙上時，與原作的質感出現太大的差異，因此使用了RGB色彩重現度較高的Kaleido印刷。

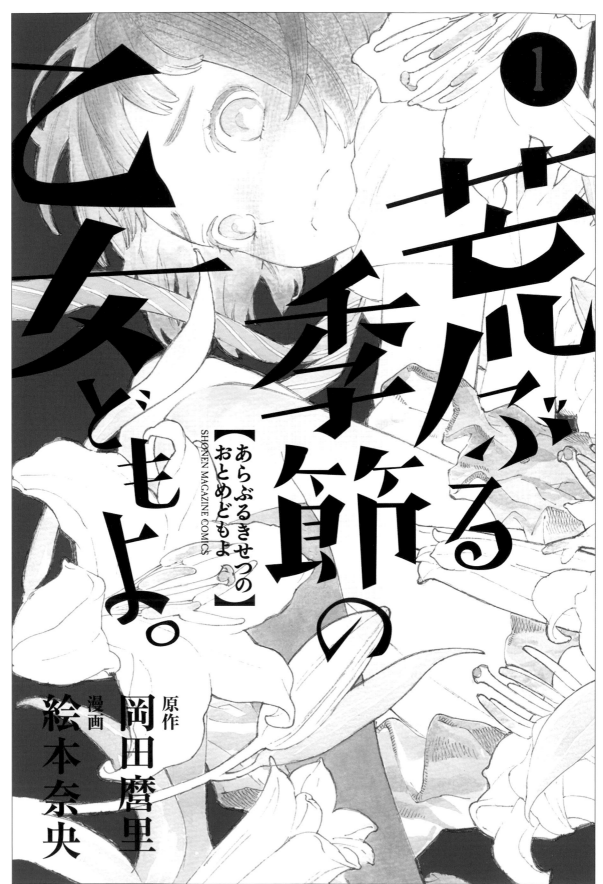

荒ぶる季節の乙女どもよ。

【あらぶるきせつの おとめどもよ】

SHONEN MAGAZINE COMICS

1

原作 岡田麿里

漫画 絵本奈央

（ 5 ）《荒ぶる季節の乙女どもよ。》（《騷亂時節的少女們。》）

發行／講談社　作者／岡田麿里（原作）、絵本奈央（漫畫）　設計師／黑木 香（Bay Bridge Studio）

彷彿老式電影書名的復古風LOGO
表現出迸發自年輕人內心的熱情

文藝社的少女們被性耍得團團轉的故事。由於故事是以文藝社為舞台，所以封面保留了文學氣息，並搭配上呈現出青春洋溢的氣息、充滿氣勢的插畫。LOGO部分是模仿復古風電影與昭和時代的電視節目，設計成海報般的風格。這部作品已經確定會改編為動畫，所以LOGO的設計也有考慮到播放在電視螢幕上的效果。

[L O G O]

[I L L U S T R A T I O N]

使用字型
設計師自創

設計字型時讓文字之間帶有強弱變化，給人正在跳舞的印象。

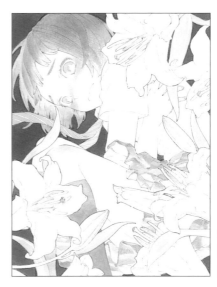

封面的插畫是由角色與百合花組合而成。

[O N E P O I N T]

POINT 01 ｝將書名本身編排得充滿動感

以銳利的線條組成的書名彷彿體現了少女青春期的敏感心境，以彷彿要衝出範圍的氣勢占據了整幅封面。

POINT 02 ｝其他版本的封面設計

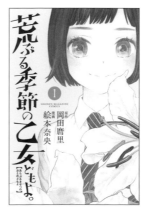

另外還設計了配合活動的封面版本。雖然使用了同樣的LOGO，調性卻給人比較沉穩的感覺。

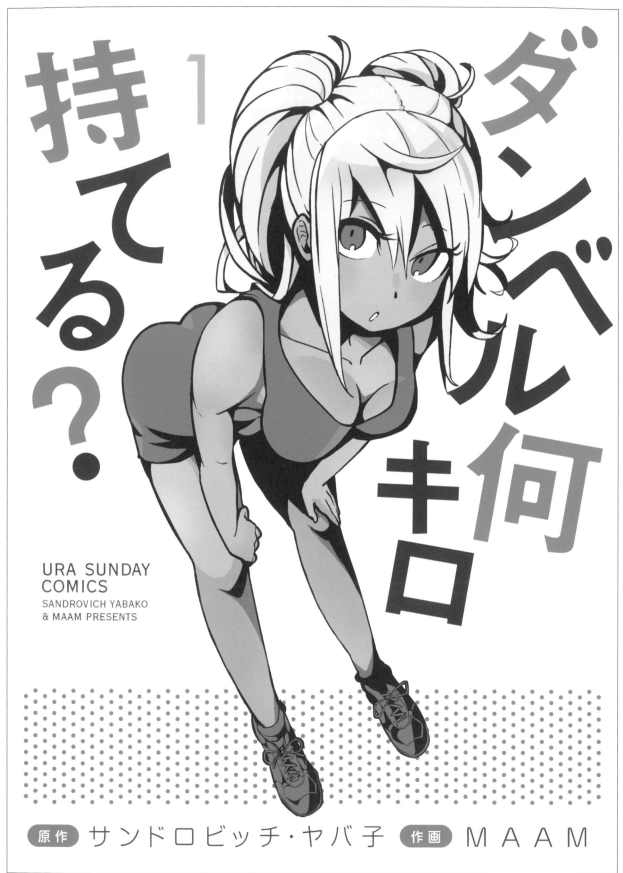

ダンベル何キロ持てる？ 1

URA SUNDAY
COMICS
SANDROVICH YABAKO
& MAAM PRESENTS

原作 サンドロビッチ・ヤバ子　作画 MAAM

(6) 《ダンベル何キロ持てる？》（《流汗吧！健身少女》）

發行／小學館　作者／サンドロビッチ・ヤバ子（原作）、MAAM（漫畫）　設計師／志村泰央（siesta）

雖然是以健身為主題
卻以清爽的風格令人耳目一新

參考了健康又清爽的健身房廣告與健身書，讓女性讀者也會想拿來翻閱。作品中會出現許多女孩子，但設計上並不會給人嫵媚的感覺。重點色是根據插畫的顏色來決定的，並且配合角色插畫的深藍色主線，在設計上避免使用會使整體設計變得沉重的黑色。

[LOGO]

使用字型

A-OTF見出コM 831 Pro M 831

為了營造輕快的氛圍，文字帶著不同的強弱與角度，而且編排得像是飄浮在半空中。點與鉤的部分加上了圓潤感的處理。

雖然是以訓練與健身為主題的作品，卻以清爽的插畫呈現，沒有令人煩悶的感覺。

[ILLUSTRATION]

[ONE POINT]

POINT 01 } 為了強調配色
封面插畫也經過加工

實體書的角色插畫也使用特殊色來印刷，使綠色盡量呈現鮮豔明亮的效果。

POINT 02 } 配合角色來編排LOGO的位置

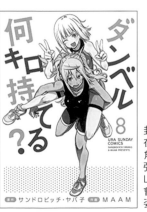

封面上畫著正在活動身體的角色。為了更強調律動感，LOGO的編排會配合角色的姿勢。

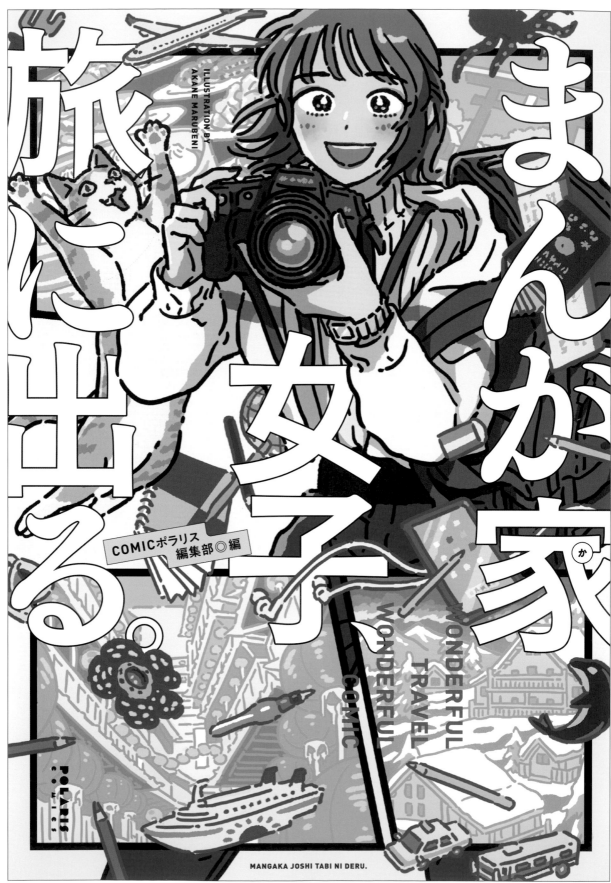

ILLUSTRATION BY
AKANE MARUBENI

まんが家女子、旅に出る。

COMICポラリス
編集部◎編

WONDERFUL TRAVEL WONDERFUL COMIC

POLARIS COMICS

MANGAKA JOSHI TABI NI DERU.

©九段そごう／清水幸詩郎／鷹野久／ツトム／鳶田ハジメ／奈院ゆりえ／ハタ屋／藤井なお／
二ツ家あす／将良／松基羊／丸紅茜／よしおかちひろ／流星ハニー／鷲尾美枝／
COMICポラリス

Pop

(7) 《まんが家女子、旅に出る。》

發行／Flex Comix　作者／多人共同創作　設計師／嶋 美彌

以情緒高昂的乾脆風格
整合幕之內便當般豐富多彩的內容

由15名女性漫畫家創作的單篇旅遊漫畫所構成的合集。討論時提到了「幕之內便當」這個關鍵
字，為了讓讀者從任何章節開始閱讀都能樂在其中，封面設計著重於給人資訊量極大的期待感。
插畫的內容給人情緒高昂的感覺，所以設計師也很乾脆地貫徹了這樣的風格。

[L O G O]

使用字型

アンチックセザンヌ

まんが家女子、
旅に出る。
MANGAKA JOSHI TABI NI DERU.

漢字部分是黑體，假名部分是「アンチック體」。以漫畫
常見的字體為基礎，組成書名LOGO。

[I L L U S T R A T I O N]

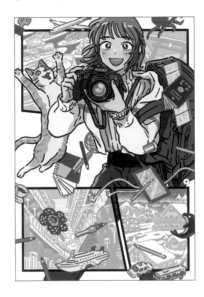

封面插畫的作
者是丸紅 茜。
彷彿漫畫的分
鏡中拼貼著旅
遊地點的風景
建築。

[O N E P O I N T]

POINT 01 〉 雖然書名LOGO很大
但比例上不會破壞插畫的部分

雖然書名LOGO很大，但設計時將字體中心留白，以
免破壞插畫。讓文字穿插在角色或裝飾元素之間，呈現
立體感。

POINT 02 〉 從書腰也能看出資訊量之多

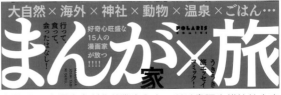

由於是15名漫畫家創作的豐富內容，所以書腰也維持給人高
昂情緒的設計，並用標語填滿文字的縫隙。

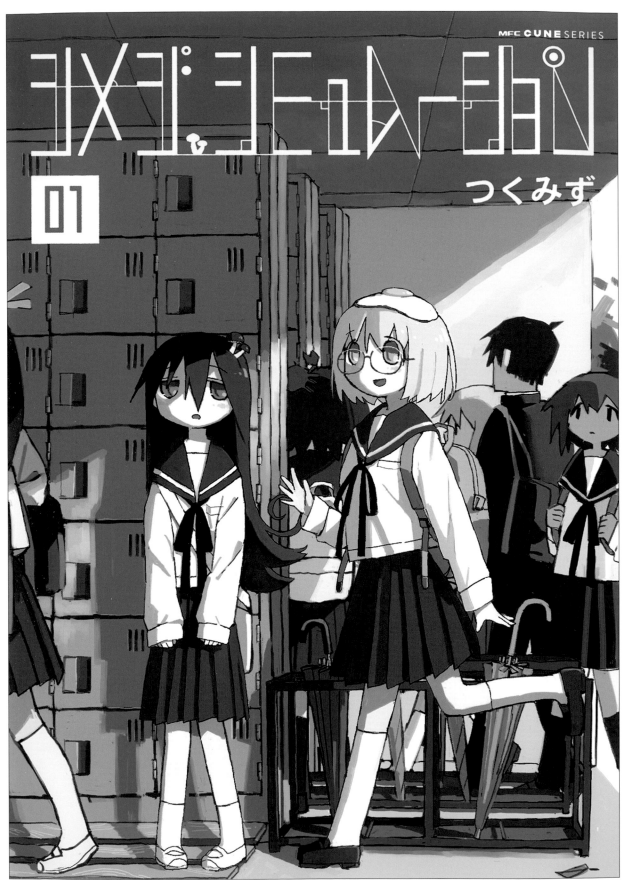

《シメジ シミュレーション》

發行／KADOKAWA　作者／つくみず　設計師／東鄉 猛（株式會社SUNPLANT）

設計出細膩的幾何式書名
巧妙融入風格特異的作品之中

這部作品以簡約平緩的插畫筆觸，令人留下深刻的印象。作者つくみず老師提議在書名LOGO中融入數學符號，讓書名有種幾何的感覺，設計師也嚴謹地達成了這個要求，並且專注於襯托作者的個人特色。由於書名LOGO是以細線與裝飾所組成，據說設計師費了一番苦心打磨造型並調整色彩，以維持易讀性。

[L O G O]

使用字型

設計師自創

ヨメジ シミュレーション

為了盡量不更改作者つくみず老師所提出的手繪草稿，設計師基於原本的定義，將草稿設計成完整的字型。

[I L L U S T R A T I O N]

雖然帶著可愛溫馨的氛圍，卻也散發某種奇妙氣息，是一幅相當獨特的插畫。

[O N E P O I N T]

POINT 01 } 將易讀性保留在最低限度的書名

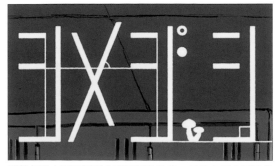

雖然乍看之下不知道內容寫了些什麼，但書名部分設計得比較粗，裝飾部分比較細，保留了最低限度的易讀性。

POINT 02 } 代替日光燈的鮮豔書名

原本的封面插畫在天花板畫了日光燈，但若是這樣直接放上書名LOGO就會互相干擾，使設計師陷入了苦戰。後來經過作者的修改，才變成現在這種沒有日光燈的設計。

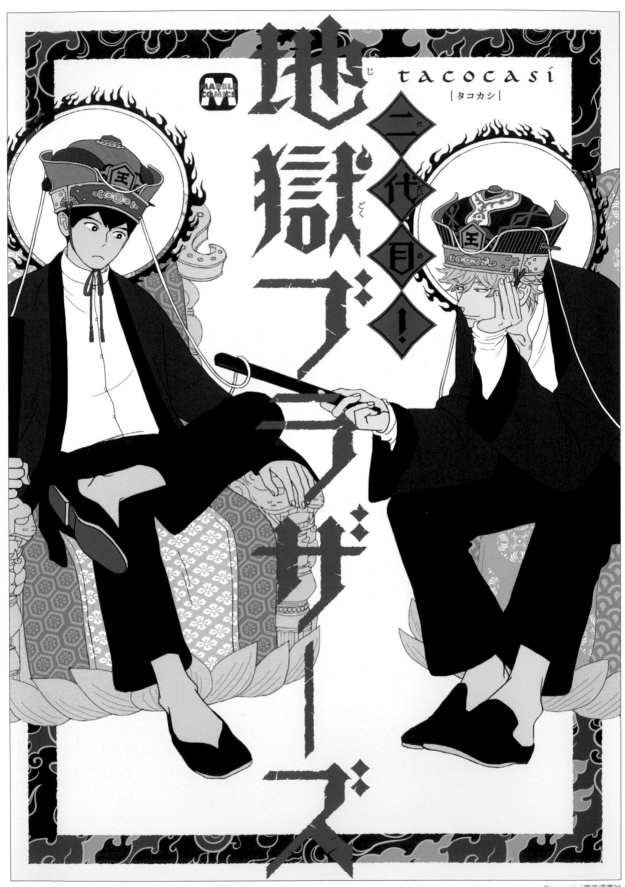

《二代目！地獄ブラザーズ》（《第二代！地獄難兄難弟》）

發行／東京漫畫社　作者／tacocasi　設計師／長谷川晉平（HASEPRO）

一方面凸顯角色的性感與魅力
一方面突破BL漫畫作品的既有框架

以地獄為舞台，描寫王子相戀的BL（Boy's Love）漫畫。客戶表示「不用設計得多可愛也沒關係」，於是設計師秉持著這句話，一開始就直接切入作品的世界觀。雖然故事背景是設定在地獄，但畢竟是BL漫畫，所以設計師保留了性感等元素，放手做出這幅封面。

[L O G O]

使用字型

設計師自創

客戶表示書名LOGO是關鍵文字，所以設計師按照這番話，裝飾了鬼火等和風的元素，以LOGO來表現佛畫中所呈現的地獄氛圍。

[I L L U S T R A T I O N]

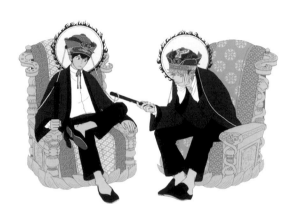

角色設定是在冥界審判死者的「十王」之第二代。畫面上以較深的色調統合，呈現出沉穩的氛圍。

[O N E　P O I N T]

POINT 01 } 融入和風與地獄的
相關元素

底色使用米色系、讓人聯想到繪畫捲軸的和紙顏色，再加上地獄之火般的花紋，與一般的BL書籍設計相比，可說是風格獨具。

POINT 02 } 讓人捨不得丟掉
想要留下來作紀念的書腰

據說當初的設計目標是做出讓人想要一直裝在封面上，買了之後也捨不得丟的書腰。

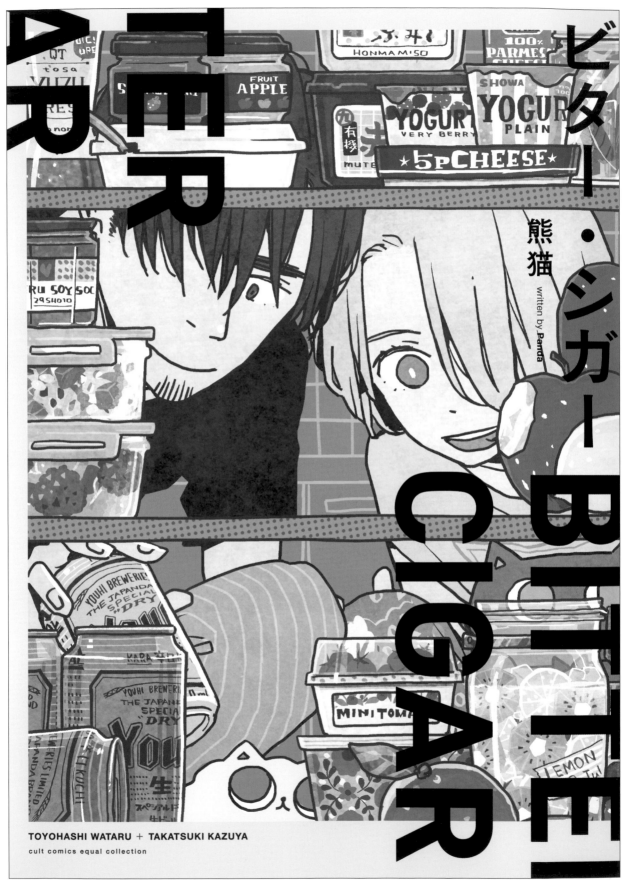

ビター・シガー BITTER CIGAR

熊猫

written by Panda

TOYOHASHI WATARU + TAKATSUKI KAZUYA

cult comics equal collection

(Pop | 10)《ビター・シガー》

發行／笠倉出版社　作者／熊貓　設計師／長谷川晉平（HASEPRO）

配色可愛的時髦插畫加上電影海報風的構圖
給人俐落有型的印象

這是同一位作者的作品《VANILLA CHOCOLATE CIGARETTE》的續集，因此延續了前作的風格，並以予人嶄新的印象為設計概念。書腰的底色上搭配了書中經常出現的圓點圖案，使作品陳列在書店時能讓讀者感受到續集的氛圍與新鮮感。

[LOGO]

使用字型

DIN

BITTER CIGAR
ビター・シガー

使用僵硬且毫無情感的字型，目標是模仿歐洲電影海報的風格，巧妙結合溫馨與俐落的感覺。

[I L L U S T R A T I O N]

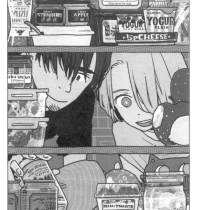

構圖是從冰箱內往外望的視角，擷取情侶相處的一幕，可以從中窺見兩人的關係。

[O N E P O I N T]

POINT 01 } 與前作共通的
設計風格

同作者的前作也是由同一位設計師負責。書名等文字的設計延續了同樣的風格，看得出是一系列的作品。

POINT 02 } 電影海報風的
演出人員標示

主角情侶的英文姓名編排在下方，模仿電影海報的卡司標示。

POINT 03 } 陽光又輕快的
書腰設計

搭配以粉紅色為基調的封面插畫，書腰的部分使用了黃底的圓點圖案，襯托出可愛的感覺。

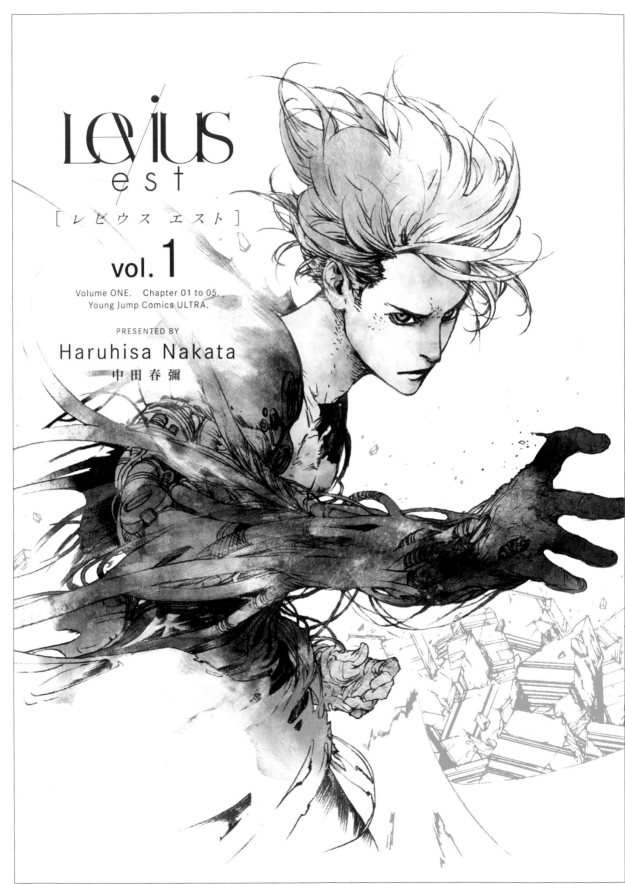

Levius est

[レビウス エスト]

vol. 1

Volume ONE.　Chapter 01 to 05.
Young Jump Comics ULTRA.

PRESENTED BY

Haruhisa Nakata

中田春彌

《Levius/est》

發行／集英社　作者／中田春彌　設計師／gift unfolding casually

使用魄力十足卻帶著細膩筆觸的插畫
統整為帥氣又銳利的風格

本作的前篇《Levius》的封面設計也是由同一位設計師操刀。由於《Levius》使用的是線稿，所以本作的設計主旨是活用全新的彩色插畫。基本原則是留白的底色、背景處使用一個特殊色的線稿、書名相關的文字使用黑色，營造出溫度感不會太高，而且給人乾淨印象的封面。

[L O G O]

使用字型

設計師自創

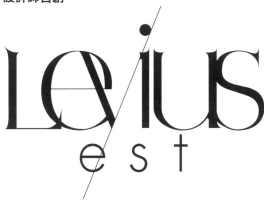

書名LOGO是設計師自己設計的原創字型。繼承了前作《Levius》的LOGO，並且加上新的設計。

[I L L U S T R A T I O N]

據說設計師每次收到完成的插畫，總是會被中田春彌老師的高超畫技震懾。如何以適當的形式去配合作者想畫的東西，是設計師所奉行的準則。

[O N E P O I N T]

POINT 01 配合封面風格的 LOGO 與集數標示

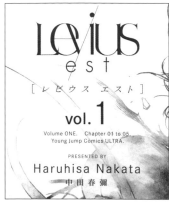

LOGO是以襯線體與無襯線體組合而成。附屬於書名LOGO下的作者姓名與集數標示使用的是無襯線體的「Corporate S」，再搭配上襯線體的日文部分，構成整體的風格。

POINT 02 每一集的封面皆使用 以特殊色印刷的線稿

每一集的封面都統一使用白色的背景、角色插畫，以及使用特殊色來印刷的背景線稿。此外，封面插畫的線稿版本設計在帶有牛皮紙感的本體封面，也很值得一看。

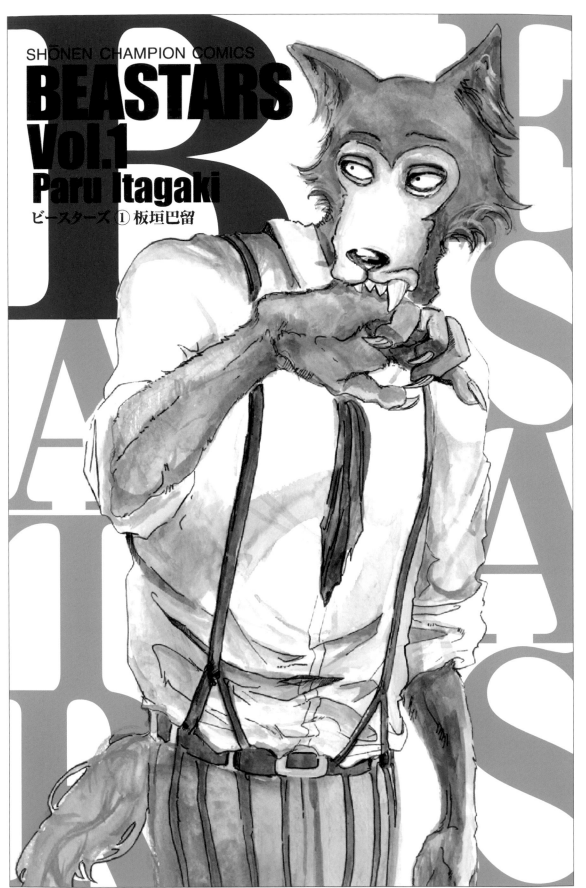

SHŌNEN CHAMPION COMICS

BEASTARS
Vol.1
Paru Itagaki

ビースターズ ① 板垣巴留

僅以角色與字型構成的封面
給人簡單又俐落的帥氣印象

以擬人化的肉食性動物與草食性動物共同生活的世界為舞台，描寫動物們的群像劇。客戶在討論時提出的要求是「不被過去的設計所束縛的新奇感」，希望能做出不侷限於日本，而是能在全世界通用的作品。因此，設計盡量採用簡單的風格，但為了不破壞角色的氛圍，當初也經歷了許多修改的過程。

[L O G O]

使用字型

Impact

SHŌNEN CHAMPION COMICS
BEASTARS
Vol.1
Paru Itagaki
ビースターズ ① 板垣巴留

書名使用了簡單卻又帶著厚重感的西式字型「Impact」。

[I L L U S T R A T I O N]

設計師收到作者板垣巴留老師的封面插畫後，會先設計幾種版本再請老師挑選。有時候雙方會選擇一樣的顏色，有時候又完全不同，每次都很享受色彩的交流過程。

[O N E P O I N T]

POINT
01 使用明體書名
來製作背景

使用極大的「リュウミン字型」來編排書名，塞滿整個背景，給人對比鮮明又簡潔的印象。

POINT
02 雜誌專用的LOGO
也是出自同一位設計師之手

用於雜誌連載的LOGO也是出自同一位設計師之手。與漫畫封面不同，給人比較新潮的印象。

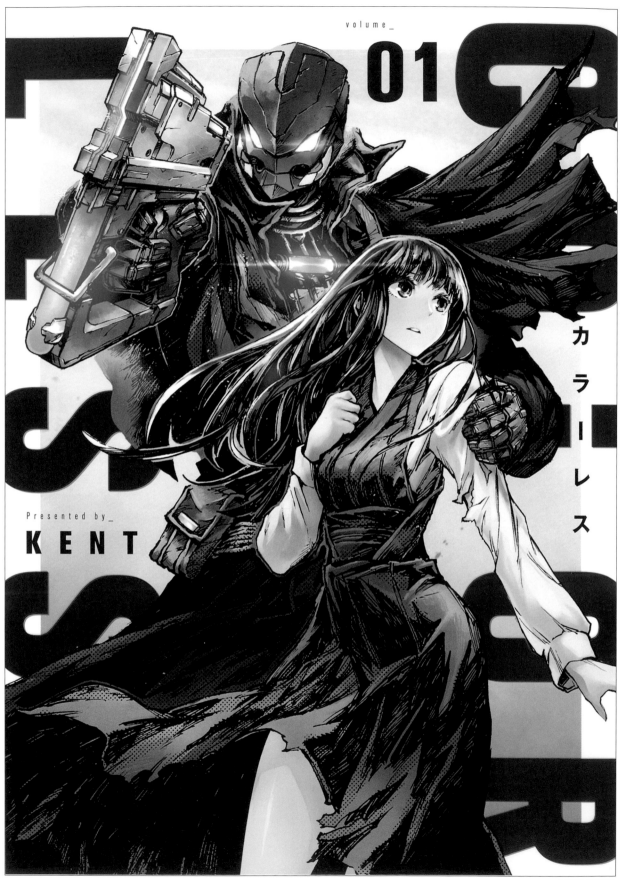

volume_

01

Presented by_

KENT

カラーレス

（3）《カラーレス》（《失色世界》）

發行／LEED社　作者／KENT　設計師／內川たくや（株式會社UCHIKAWADESIGN）

以硬質的設計來呈現厚重的世界觀
配合作品主題而採用黑白色調

舞台是被極大的太陽閃焰影響而失去色彩的地球，是一部以科幻槍戰為主題的動作漫畫。作者以豐富的描繪能力畫出具有重量感與立體感的插畫，書名LOGO的編排便是為了徹底活用這一點。雖然作品中尚未揭露世界失去色彩的原因，但設計師在各個元素中融入了自己的推測，設計出富有暗示的封面。

[L O G O]

[I L L U S T R A T I O N]

使用字型

Akzidenz-Grotesk
ゴシック MB101

01 COLOR カラーレス

LESS

Figurated by
KENT

對基礎字型加上細部調整，便完成了書名LOGO。

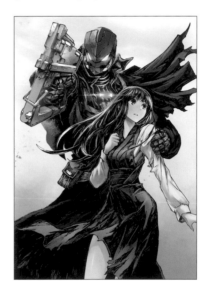

封面人物是以世界上僅存的「色彩」殘渣為線索，持續進行研究的主角，以及失去記憶的少女。色彩是作品的關鍵，主角會以類似能量的形式釋放它。

[O N E P O I N T]

POINT 01｝書名LOGO編排在背景處
　　　　 呈現大範圍的插畫

將書名穿插在背景與角色之間，呈現出立體感。文字超出框外也增添了魄力。

POINT 02｝在書名LOGO上
　　　　 加上色彩

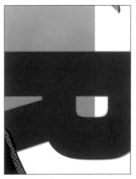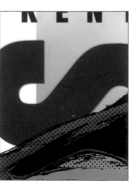

雖然乍看之下是單以黑色呈現，但其實設計師還加上了巧思，讓邊緣透著微微的色彩。

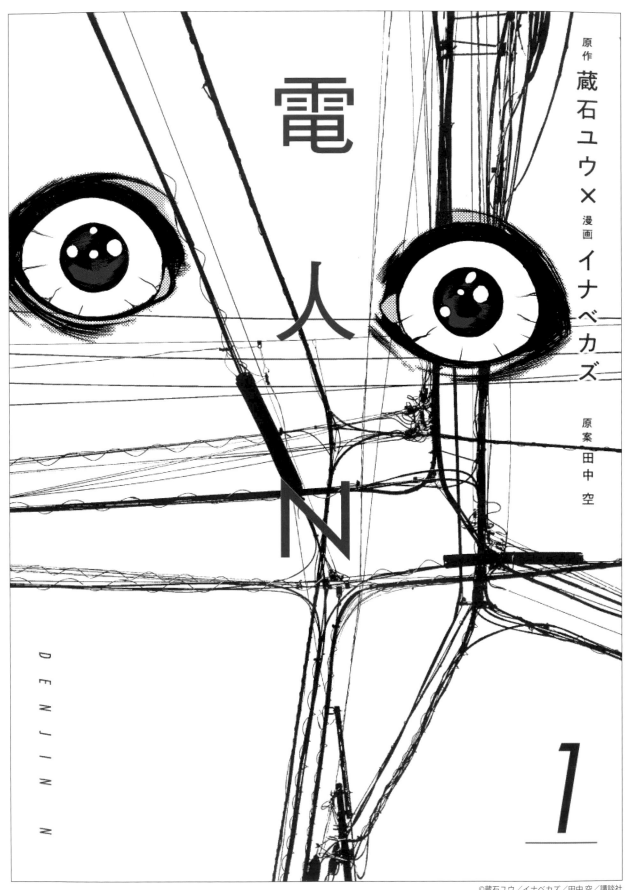

電 人 N

DENJIN N

原作 蔵石ユウ × 漫画 イナベカズ

原案 田中 空

1

《電人N》

發行╱講談社　作者╱藏石ユウ（原作）、イナベカズ（漫畫）、田中 空（原案）　設計師╱住吉昭人（fake graphics）

以真實拍下的背景為素材來搭配插畫
設計出簡單卻能表達緊張感的封面

設計主旨是能看出前作《食糧人類》與本作的關聯，並且加強懸疑感。封面是以設計師拍攝的素材再加上作者的插畫拼貼而成。內容是描述主角變成電子人類的故事，據說設計師在尋找電器相關的代表元素時花了不少時間。簡單的封面設計會隨著故事的進行而轉變成不同的印象。

[LOGO]

使用字型

中ゴシック BBB
Futura Book
Futura Light Condensed Oblique

電
人
N

為了呈現簡單的設計，書名採用了
基礎的黑體。

[ILLUSTRATION]

插畫只擷取了角色的眼睛部分當作重點，再搭配上電線的
素材。

[ONE POINT]

POINT 01 } 配合書名
使用相同的顏色

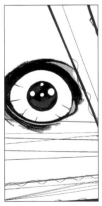

點綴在眼睛裡的
顏色與書名的顏
色相同，力求簡
單明瞭。

POINT 02 } 背景是以
真實照片加工

據說在提出草稿的階段，尋
找能提高完成度的素材是最
辛苦的一點。

POINT 03 } 凸顯恐怖與
緊張感的元素

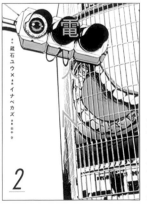

故事的主題是
能夠干涉電子
系統的「電子
人類」。續集
也使用類似的
元素來統一懸
疑風的調性。

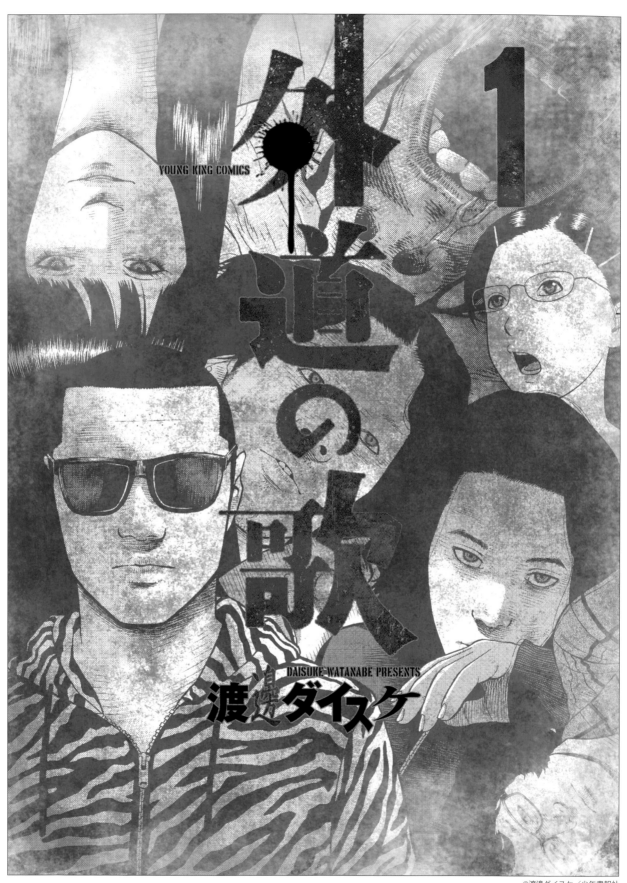

|Stylish| (5) 《外道の歌》

發行／少年畫報社　作者／渡邊ダイスケ　設計師／1LDK inc.

拼貼各式各樣的登場人物與字體
用封面表現法外之徒的群像劇

敘述「復仇代理人」如何處理法律無法制裁的事件，以法外之徒為主題的故事。作品中會出現暴力與殺人相關的內容，所以將封面設計成帶有危險氣息的風格。主題在於傳達「善」與「惡」無法單方面論斷，因此以書名LOGO反映出道德的一體兩面，以混合黑體與明體的方式來呈現。

[L O G O]

使用字型

混合各種字體的設計

混合黑體與明體而成的書名LOGO。加上材質與血跡般的裝飾，營造令人膽戰心驚的氛圍。

[I L L U S T R A T I O N]

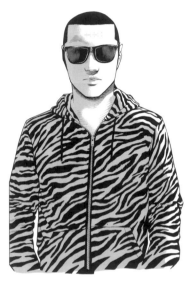

封面使用的是黑白插畫。正如下方的介紹，組合了多名人物。

[O N E　P O I N T]

POINT 01 透過書名暗示 故事無法以單方面論斷

由於作品中同時描寫了社會的光明與黑暗面，所以書名LOGO為了表現這種一體兩面的特質，組合了許多種字體，藉此連結主題。

POINT 02 以登場人物 填滿整個封面

用角色的頭像填滿封面，不留空隙。角色上面疊著看似受到傷害的材質。

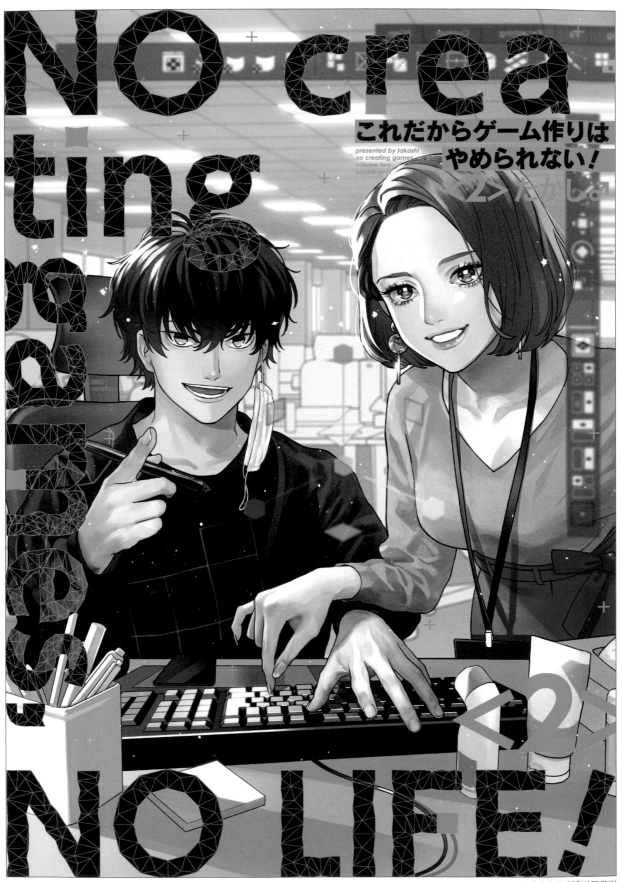

これだからゲーム作りは
やめられない！

presented by takashi
no creating games
volume two
square-enix

<2> たかし♂

(6) |Stylish| 《これだからゲーム作りはやめられない！》

發行／SQUARE ENIX　作者／たかし♂　設計師／長谷川佳代（Red Rooster）

以大型英文書名呈現俐落的形象
並透過繪圖軟體介面的元素來連結作品

以手機遊戲開發為背景的職場主題漫畫。因此，設計時是以不會太過花俏也不會太過嚴肅的線條為主軸。插畫的構圖是從電腦螢幕的視角所見到的兩名主要角色。角落的大型英文書名安排在不會干擾插畫的位置，同時也具有使視線集中到人物的臉上，以及遠看封面時可以抓住目光的兩種作用。

[L O G O]

使用字型

ロダン Pro N

これだから
ゲーム作りは
やめられない！

NO creating games, NO LIFE!

以簡單的純黑色黑體為基礎的書名。英文書名模仿繪圖軟體的介面，加上了下方所述的裝飾。

[I L L U S T R A T I O N]

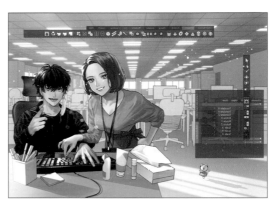

在辦公室看著電腦畫面的男女主角色構成了整部作品的一系列插畫。

[O N E P O I N T]

POINT 01 添加裝飾
模仿繪圖軟體的介面

主角是遊戲公司的2D設計師，而他的後輩則是3D設計師。因此文字上點綴了各角色所使用的軟體介面中出現的元素。

POINT 02 利用LOGO編排
把焦點放在角色身上

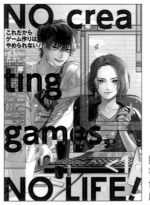

將LOGO與作者姓名等文字元素編排在角色周圍，使角色的臉成為構圖上的焦點。

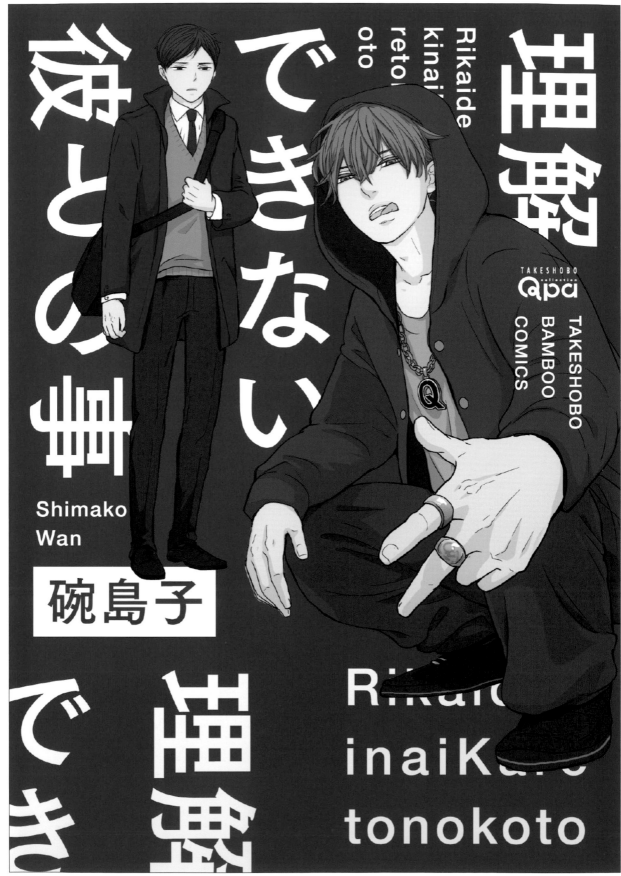

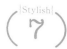

(7) 《理解できない彼との事》（《關於他讓人無法理解的事》）

發行／竹書房　作者／碗島子　設計師／白川（円と球）

紅色背景搭配花紋般的大型白色書名
營造街頭時尚的氛圍

身上穿著街頭風的服飾、言行舉止總是很古怪的新進員工，以及負責指導他的男人之間所發生的BL故事。由於書名已經表達了內容，所以為了讓讀者看到封面的時候可以產生「這是怎麼回事？」的疑問，刻意編排成類似布料圖案的風格。

[L O G O]

使用字型

筑紫ゴシック

理解
できない
彼との事

以容易閱讀的黑體與紅白對比來吸引目光，比較容易受到讀者的注意。

[I L L U S T R A T I O N]

以對照的形式描繪性格與服裝都截然不同的兩人。

[O N E P O I N T]

POINT 01 } 以縱橫的方向編排文字
將縫隙填滿

用書名加上英文，往四面八方編排得沒有縫隙。將書名LOGO本身當作背景的裝飾元素使用。

POINT 02 } 凸顯街頭風格的配色

漫畫鮮少有整個封面都使用高彩度紅色的作品。配合主要角色的服裝，做出了類似時尚品牌的街頭風格。

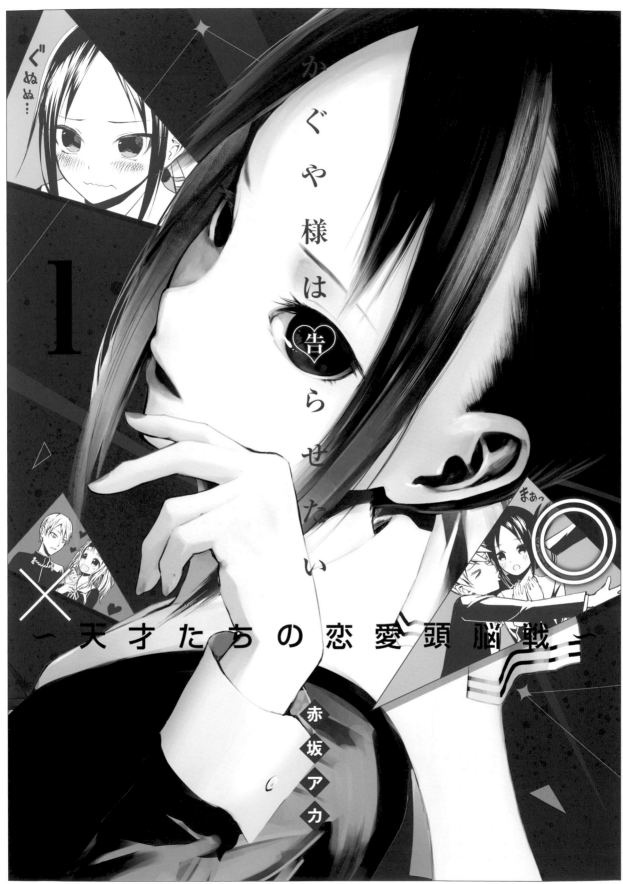

(8) |Stylish| 《かぐや様は告らせたい～天才たちの恋愛頭脳戦～》

（《輝夜姬想讓人告白～天才們的戀愛頭腦戰～》）發行／集英社　作者／赤坂アカ　設計師／束野裕隆

將書名元素放在角色的眼睛內
刻意以打破常規的方式營造整部作品的統一感

由於自尊心太強而無法對彼此坦白的兩人展開「頭腦戰」的戀愛喜劇。基於責任編輯的要求，第一集的封面要製造反差，做出嚴肅的風格。一般來說，封面的LOGO通常會盡量避開角色，但設計師認為這樣就太無趣了，於是刻意將「告」的文字放在角色的眼睛內。

[L O G O]

使用字型

リュウミン Pro B
以上述字型
進行加工

因為包含副書名在內就會變成非常長的書名，所以為了呈現大範圍的角色插畫而使用這種編排方式。

かぐや様は❤らせたい

～ 天 才 た ち の 恋 愛 頭 脳 戦 ～

[I L L U S T R A T I O N]

第一集採用嚴肅調性的插畫，但續集就像一般的戀愛喜劇，使用了比較可愛的插畫。

[O N E P O I N T]

POINT 01 } 將作品的關鍵字
安排在角色之內

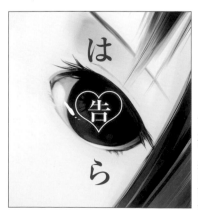

作品內容是為了「讓人告白」而用盡各種計策的故事。關鍵的「告」字就放在愛心符號中，安排在角色的眼睛內。這樣的設計能帶來驚奇感，也具有裝飾的作用。

POINT 02 } 雜誌連載時
使用不同的LOGO

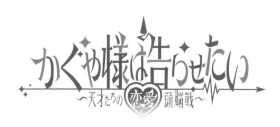

雜誌連載時所使用的LOGO也是由同一位設計師操刀。單行本以自由度為優先，採用了不同的設計。

099

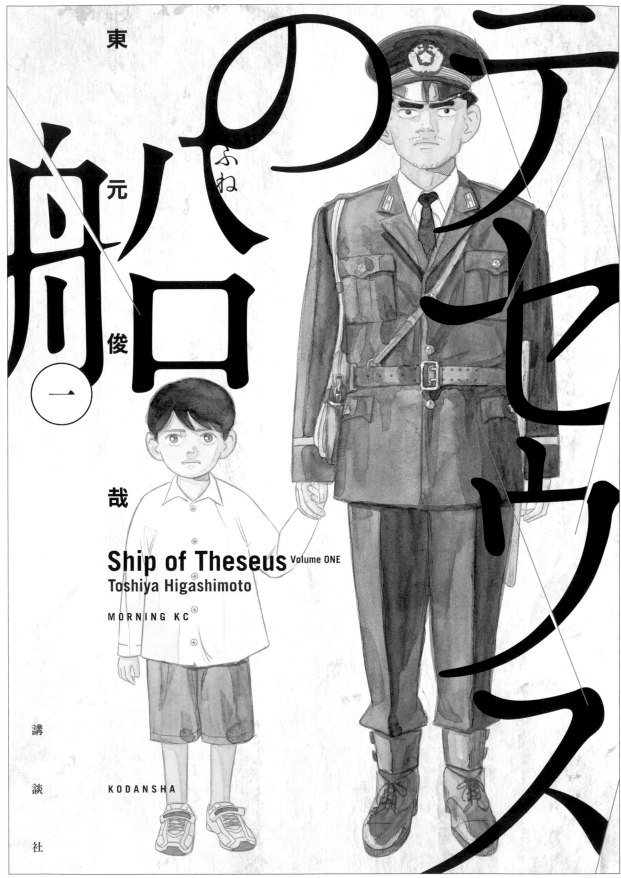

テセウスの船

東元俊哉

パの船（ふね）

一

Ship of Theseus Volume ONE
Toshiya Higashimoto

MORNING KC

講談社

KODANSHA

(9) 《テセウスの船》（《忒修斯之船》）

發行／講談社　作者／東元俊哉　設計師／鶴貝好弘（Chord Deign Studio）

使用添加了切口的大型書名
以緊張感十足的風格營造嚴肅的氛圍

主角懷疑因無差別殺人事件而被捕的父親可能是無辜的，因此展開調查，卻意外穿越到事件當下的時空……這樣的一部懸疑作品。由於故事內容是使用毒藥的殺人事件，因此各個文字元素並不使用「文科式」的編排，而是設計成「理科式」的風格。包括封底的黑白插畫在內，整部作品都帶著「許久之前發生的事」、「剪報」、「連續事件」的氛圍。

[L O G O]

使用字型

A1明朝（漢字部分）
はんなり明朝（假名部分）

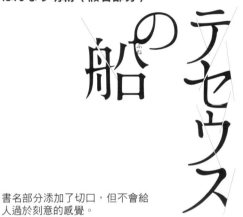

書名部分添加了切口，但不會給人過於刻意的感覺。

[I L L U S T R A T I O N]

第一集的封面描繪著事件發生時身為警察的父親，以及當時應該還在母親肚子裡的主角，以少年的模樣牽著父親的手。作品中不可能成真的組合正好令人聯想到時空的扭曲。

[O N E P O I N T]

POINT 01 增加壓迫感與緊張感的書名LOGO

書名使用超出封面範圍的明體，製造強烈的魄力與震撼感。LOGO上的切口增加了懸疑故事的緊張感。每一集的LOGO編排與切口位置都不相同。

POINT 02 在背景處加上材質彷彿歷經了多年歲月

每一集的封面都鋪上了材質，刻意製造污漬般的質感。據說要讓往後的續集都呈現同樣的色調是很困難的事。

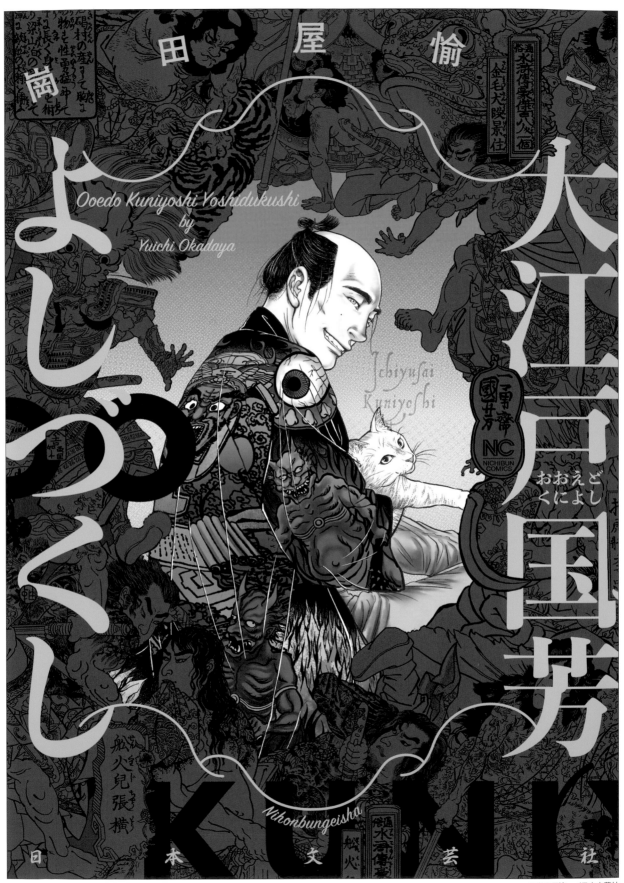

|Stylish|
(10)《大江戶国芳よしづくし》（《歌川國芳江戶浮世錄》）

發行／日本文藝社　作者／崗田屋愉一　設計師／鶴貝好弘（Chord Deign Studio）

將插畫組合成外框
可以從中窺見主要角色的立體構圖

描寫浮世繪畫家——歌川國芳的作品。封面包含許多歌川國芳的作品，但主要是作為「零件」使用，所以編排成有如羅丹的「地獄之門」的邊框狀，將主角國芳放在內側，令人印象深刻。角色的背景有類似浮世繪的漸層色彩。為了提升整本書的存在感，這裡使用了螢光粉紅色。

[L O G O]

使用字型

凸版文久見出し明朝 EB

由於構圖是以國芳的作品圍繞成一圈，所以書名也做成了邊框的造型。

[I L L U S T R A T I O N]

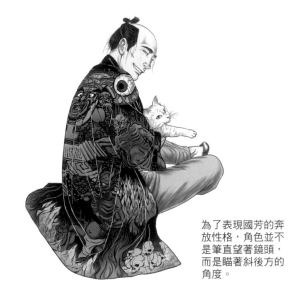

為了表現國芳的奔放性格，角色並不是筆直望著鏡頭，而是瞄著斜後方的角度。

[O N E P O I N T]

POINT 01 浮世繪風格的漸層

相對於無彩色的邊框部分，中央的插畫背景搭配了鮮豔的漸層。這個漸層部分刻意使用了較低的線數。

POINT 02 擷取約50張插畫來構圖

作者崗田屋老師重新繪製了約50張歌川國芳的作品，設計師擷取這些插畫，編排在封面上。據說這個工作只有設計師與崗田屋老師兩人一起進行，相當辛苦。上圖所介紹的插畫只是其中一部分。

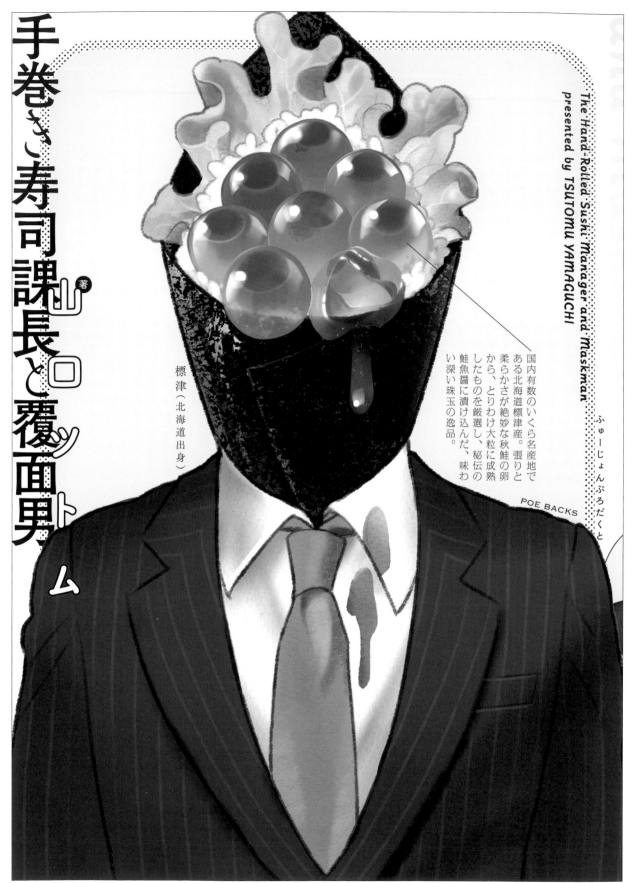

手巻き寿司課長と覆面男

著 山口ツトム

標津（北海道出身）

The Hand-Rolled 'Sushi Manager' and 'Maskman'
presented by TSUTOMU YAMAGUCHI

ふゅーじょんぷろだくと

POE BACKS

国内有数のいくら名産地である北海道標津産。張りと柔らかさが絶妙な秋鮭の卵から、とりわけ大粒に成熟したものを厳選し、秘伝の鮭魚醤に漬け込んだ、味わい深い珠玉の逸品。

(11) |Stylish| 《手巻き寿司課長と覆面男》

發行／Fusion Product　作者／山口ツトム　設計師／鶴貝好弘（Chord Deign Studio）

描寫不合常理的瘋狂
以時髦的風格來襯托異想天開的主題

主角是臉長得像鮭魚卵手捲壽司的男人與面具男，是一部不合常理又荒謬（？）的BL作品。客戶的要求是「封面只放上手捲壽司課長的上半身特寫，製造強烈的衝擊性」。「假如有個人經營的便利商店，店裡賣的手捲壽司會是什麼樣的包裝設計呢？」——設計師基於這個想像，決定了整體封面的風格。

[LOGO]

使用字型

筑紫オールドゴシック B
（漢字部分）
行成 M
（假名部分）

手巻き寿司課長と覆面男

黑體的漢字之中穿插著手寫硬筆字般的行成字型，成了整個書名的亮點。

[ILLUSTRATION]

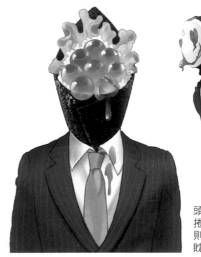

頭部就是爆點的手捲壽司課長。封底則編排了對他虎視眈眈的面具男。

[ONE POINT]

POINT 01 } 將角色說明文本身
當作設計元素

因為封面只有一名頭部是手捲壽司的西裝男子，所以才加上了說明文，但是說明文中只寫了關於「鮭魚卵」的事，就算讀了也讓人一頭霧水，為作品多增添了一層荒謬感。

POINT 02 } 鮭魚卵部分有特殊加工
呈現光澤感

鮭魚卵與鮭魚卵破裂而流下的湯汁部分經過UV上光，呈現光澤感與凸感。請務必拿起實體書來看看。

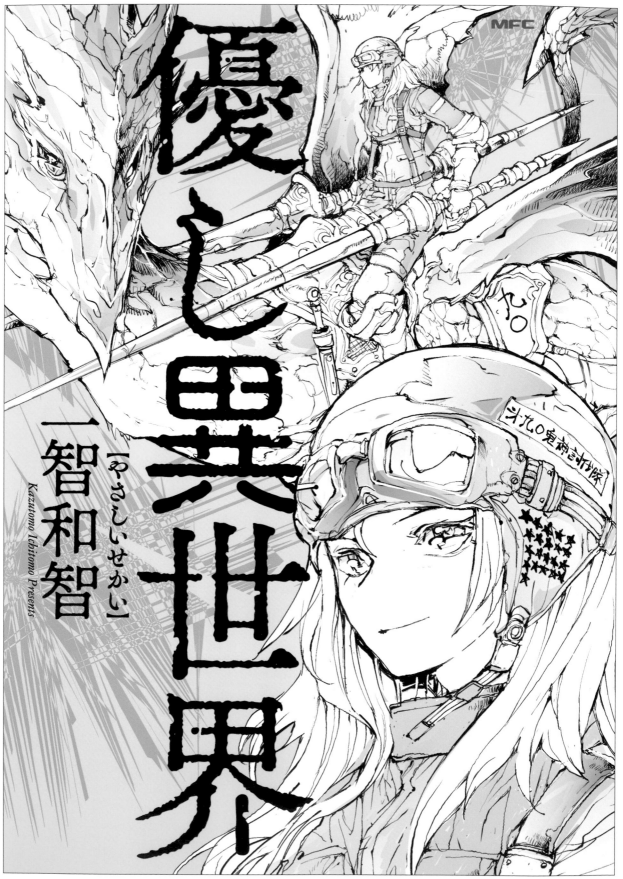

優し異世界

[やさしいせかい]

一智和智

Kazutomo Ichitomo Presents

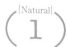
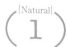

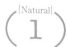

(1) **《優し異世界～やさしいせかい～》**（《溫柔異世界》）

發行／KADOKAWA 作者／一智和智 設計師／關 善之（株式會社Volare）

黑白插畫搭配黃色背景
再以「偶然產生的素材」營造洗鍊的氛圍

以奇幻世界為舞台的短篇集。收到插畫後，設計師意識到「黑色與黃色」的警戒色，由此連想並提出幾種版本的草稿。背景有銳利礦石般的底紋，是設計師以前用 Illustrator 嘗試讓路徑變形時偶然產生的圖案，這次剛好有機會使用這份沉睡在資料夾中的素材。

[L O G O]

使用字型
筑紫明朝オールド R
筑紫 Q明朝 L
筑紫 A丸ゴシック M

優し異世界

用 Illustrator 加工三種字體。以明體為基礎，單獨將「異」更改為圓體，賦予異樣感。

[I L L U S T R A T I O N]

原本是作者刊登在 Kindle 的作品，經過嚴選後彙整為這本短篇集。

[O N E P O I N T]

POINT 01 } 在草稿階段
嘗試各式各樣的色彩版本

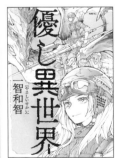

不只是背景的顏色，也嘗試了插畫與LOGO的不同草稿版本。

POINT 02 } 銳利的背景底紋
使用的是以前製作的素材

這些底紋看似是配合插畫的氛圍所製作而成，但其實正如上述，是設計師留下來以備不時之需的素材。當初曾猶豫要使用華麗的銀色還是洗鍊的灰色，最後決定使用特殊印刷色的灰色。

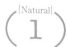107

KAKUSHIGOTO

かくしごと

MONTHLY SHONEN MAGAZINE COMICS

(2) 《かくしごと》（《隱瞞之事》）

Natural

發行／講談社　作者／久米田康治　設計師／久持正士・土橋聖子（hive&co.,ltd.）

組合手寫文字與留白空間
以80年代的風格演繹清新又溫暖的故事

活用風格類似鈴木英人的清爽插畫與留白，融合80年代的懷舊感，設計出帶著柔和氛圍的封面。
簡約的設計參考了Niagara Records與山下達郎的唱片封面。書名LOGO使用手寫字，更添了一份
柔和與溫暖。

[LOGO]

使用字型

設計師自創

由於原書名也有「畫畫的工作（描く仕事）」之意，因此
將書名LOGO設計成手寫文字。插畫帶著微風吹拂的清
爽速度感，再加上內容是描述父女的故事，所以採用有點
圓潤且溫暖的簡單字體來呈現。

[ILLUSTRATION]

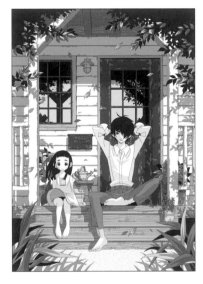

續集的封面插
畫也統一使用
藍色與白色作
為主色調，加
強了系列感。

[ONE POINT]

POINT 01 } 活用留白
使整體氛圍充滿開闊感

插畫並沒有占據填滿整個
畫面，而是留下風景明信
片般的留白，散發著悠閒
的開闊感。

POINT 02 } 設計得類似
城市流行樂的唱片封面

英文字體的選擇也很類似城市流行樂的唱片封面。

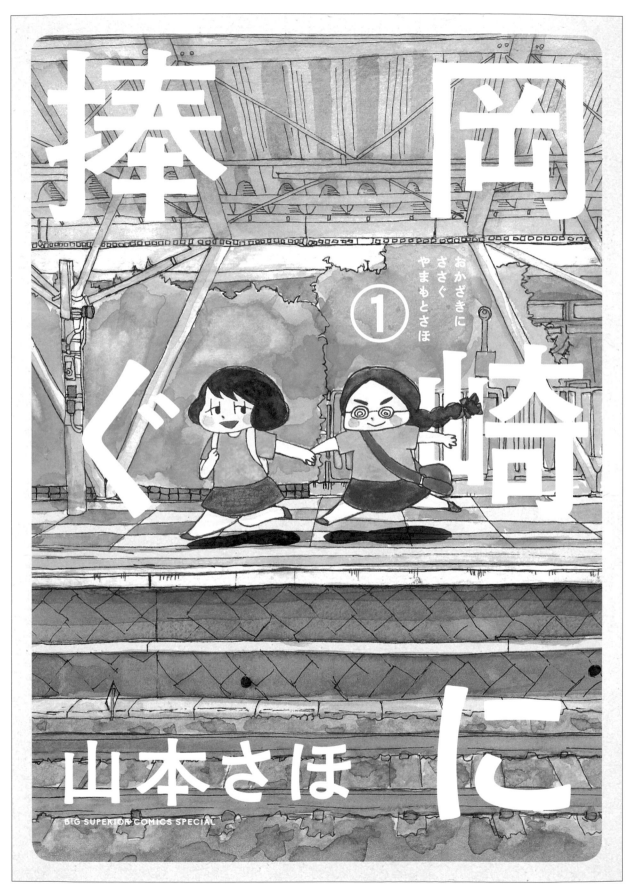

(3) |Natural| 《岡崎に捧ぐ》

發行／小學館　作者／山本さほ　設計師／川名潤

透過90～00年代的文化描寫作者與兒時玩伴的成長
連紙張都十分講究，呈現出懷舊的風味

描寫作者山本さほ老師與其兒時玩伴岡崎從相遇到成長的故事。將兩名主角擺在中央，放大書名，著重於淺顯易懂的感覺，設計出大眾化的封面。從書衣、書腰、封面到本篇，全都使用包裝紙或厚紙板等生活中常見的材質，帶著令人懷念的手感。

[LOGO]

使用字型

モリサワ太ゴ（漢字部分）
くれたけ B（假名部分）

岡崎に捧ぐ　山本さほ

書名曾使用各式各樣的字體來試做，但最終採用的是基本款。

[ILLUSTRATION]

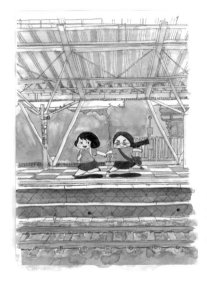

隨著集數的增長，封面插畫的兩人會漸漸長大，周圍的風景也會產生變化。為了強調故事性，設計師拜託作者將背景描繪得精緻一點。

[ONE POINT]

POINT 01 } 考慮到紙張的質感 呈現懷舊的氛圍

設計時特別留下了襯托插畫的邊框。封面使用了帶有復古風味的牛皮紙。

POINT 02 } 以書腰的書背部分 致敬知名漫畫

如果將第一集到第五集依序排列起來，書腰的書背部分就會連結成一幅畫。這是主角們小時候的90年代所出版的漫畫經常會使用的設計。

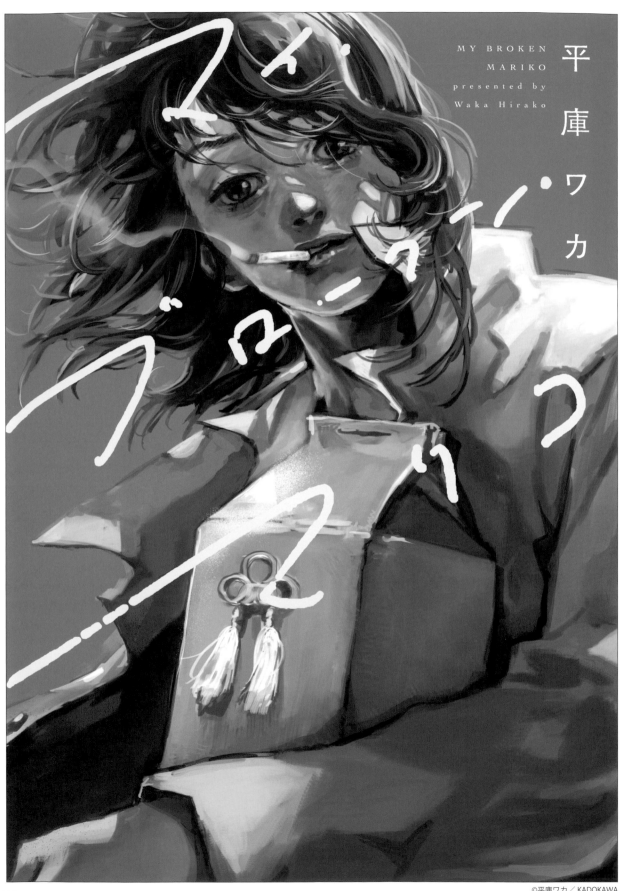

MY BROKEN
MARIKO
presented by
Waka Hirako

平庫ワカ

(4) |Natural| 《マイ・ブロークン・マリコ》

發行／KADOKAWA　作者／平庫ワカ　設計師／原口惠理（株式會社NARTI;S）

潦草的手寫文字搭配插畫
形成強而有力的畫面

藍天的背景中畫著寫實風的角色，將手寫書名放在人物之間，橫跨整個畫面的設計。去除了漫畫式的元素，風格很類似文學書。搭配上強而有力的插畫，以細長卻帶有魄力的手寫文字來表現主角的感情。設計時盡量排除任何裝飾，以免破壞作者畫中的力道。

[L O G O]

使用字型

設計師自創

為了表現作品的激動情緒，設計師寫下幾個潦草的文字，構成書名。

[I L L U S T R A T I O N]

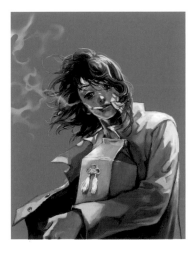

原版的插畫是鏡頭較遠的構圖，主角所吸的香菸煙霧飄散到藍天之中。

[O N E　P O I N T]

POINT 01 } 讓作者姓名與英文書名不會破壞插畫

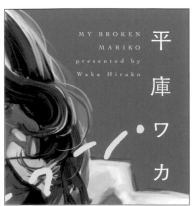

作者姓名的字型使用整潔又強而有力的「筑紫オールドゴシック」，英文則使用「coochin」。

POINT 02 } 封底與封面正好相反使用夕陽下的景色

封底的插畫有兩種選擇，一種是鮮紅的晚霞，另一種是即將入夜的晚霞。因為紅色能與封面的藍天形成鮮明的對比，所以使用了鮮紅的晚霞。

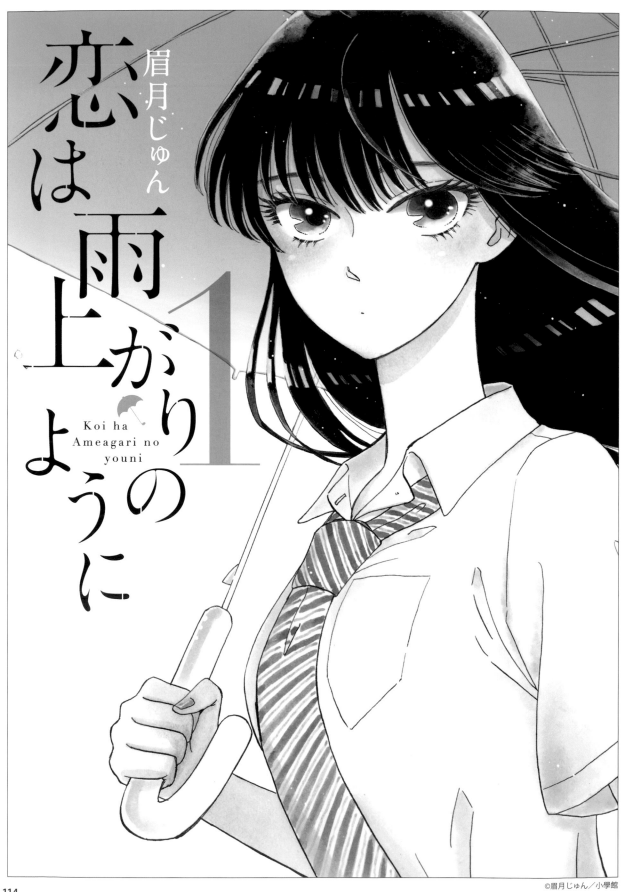

(5) |Natural| 《恋は雨上がりのように》（《愛在雨過天晴時》）

發行／小學館　作者／眉月じゅん　設計師／莊司哲郎（SALIDAS）

為避免破壞插畫的寧靜氛圍
在LOGO的位置與色彩方面下足了工夫

以討論時所提及的關鍵字「透明感」為設計基礎。由於插畫給人一種懷念與酸酸甜甜的感覺，所以將主題設定為「復古」、「通俗」、「感傷」等元素。插畫帶著某種獨特的配色之美，為了盡量不破壞其氛圍，設計師在排版與配色上十分講究。

[L O G O]

使用字型

モリサワ A1明朝

恋は雨上がりの
ように
Koi ha
Ameagari no
youni

對字型加上扭曲與缺口，呈現流水般難以捉摸的感覺。一旁還點綴著雨傘的圖案。

[I L L U S T R A T I O N]

以少量的色彩繪製而成，帶著寧靜氛圍的插畫。抒情的風格可以引發出讀者的想像力。

[O N E P O I N T]

POINT 01 呼應書名的 LOGO巧思

筆劃部分有雨水滴落般的造型，呼應了書名。

POINT 02 不破壞統一感的重點色選擇

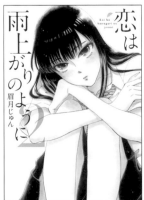 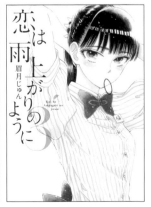

每一集都統一使用黑色的書名與白色的背景。為避免不搭調的情形，集數標示的顏色會配合插畫的色調。

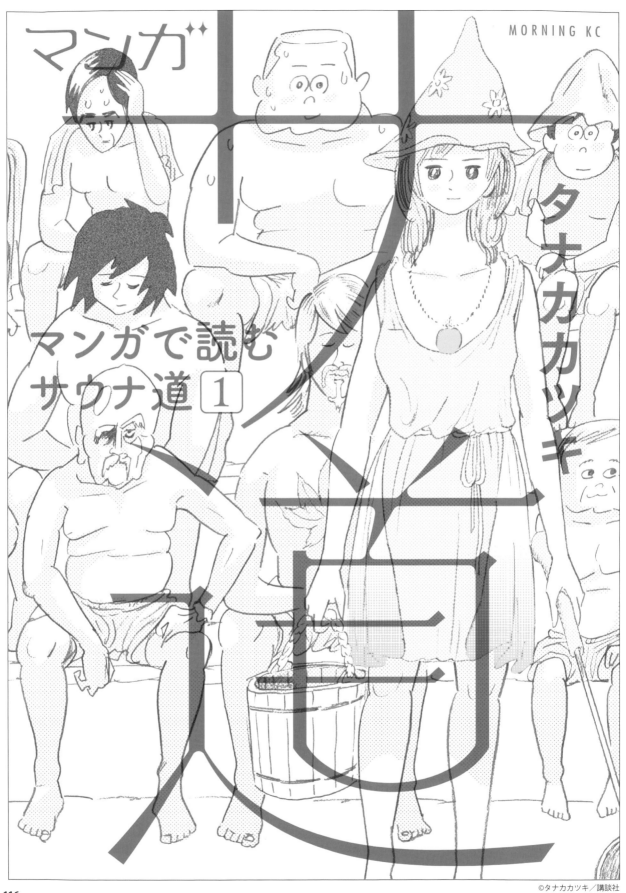

マンガ

サ道

タナカカツキ

マンガで読む
サウナ道 ①

(6) 《マンガ サ道 ～マンガで読むサウナ道～》

發行／講談社　作者／タナカカツキ　設計師／新上ヒロシ（株式會社NARTI;S）

用填滿畫面的LOGO來強調書名
卻又不會破壞插畫本身的味道

由號稱「三溫暖大使」的作者介紹如何享受三溫暖的漫畫小品。插畫占據了整幅封面，以橫長的構圖畫出「三溫暖的階梯狀座位」，描寫男女老少以各自喜愛的方式在三溫暖中盡情出汗的模樣。使用粉紅色的特殊色是為了委婉地表現泛紅的肌膚。

[L O G O]

使用字型

設計師自創

乾脆地將大大的「サ道」放在正中央的書名LOGO。左上角的「漫畫（マンガ）」的濁音點表現出閃閃發光的汗珠。

[I L L U S T R A T I O N]

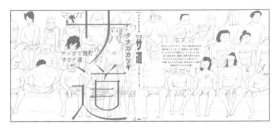

從折口到封底的範圍都畫滿了享受三溫暖的男女老少。

[O N E P O I N T]

POINT 01 使用大型LOGO
仍然能完整呈現插畫

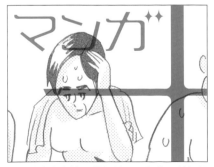

大大的書名占據了整個封面，但使用較細的透明字體，盡量降低干擾插畫的情形。

POINT 02 以封面的演變
表現三溫暖的流程

作品中以三溫暖→冷水澡→休息的順序說明了三溫暖的流程。為了表現同樣的順序，續集使用了不同的配色來表達冷水澡、休息的意象。

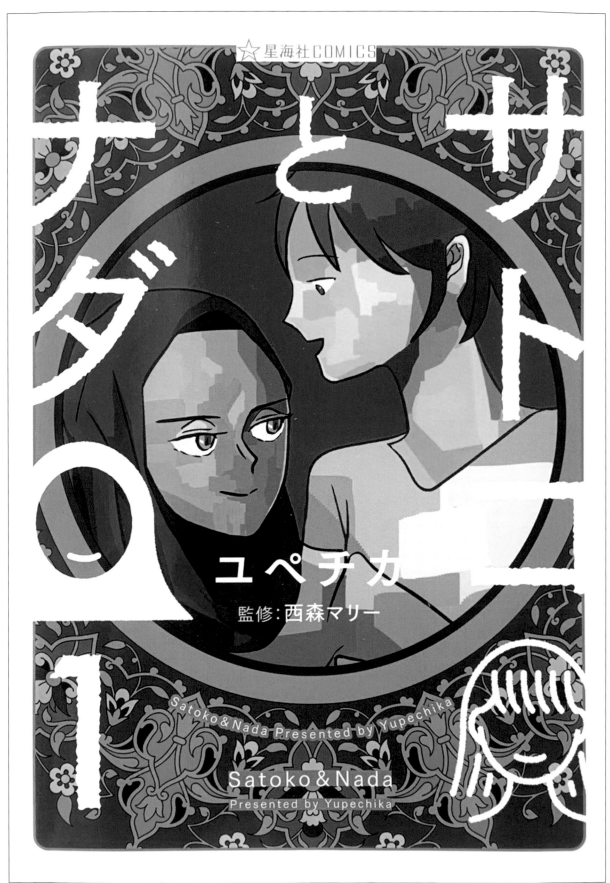

(7) {Natural} 《サトコとナダ》

發行／星海社　作者／ユペチカ（漫畫）、西森マリー（監修）　設計師／白川（円と球）

以異國文化交流為主軸的友情故事
書名LOGO之中融入了代表兩人的圖案

來自日本的Satoko與來自伊斯蘭教國家沙烏地阿拉伯的Nada前往美國留學，並且成為室友的故事。作品中包含了異國文化交流的視角，並以輕快的筆觸描寫了人與人之間的溝通。為了表現這部作品的創新之處，設計師想到一個點子，將兩位主角畫成圖案並融入到LOGO的設計中。

[L O G O]

使用字型

筑紫ゴシック

書名LOGO的基礎字型是「筑紫ゴシック」。邊緣處加上了凹凸不平的質感，給人柔和且溫暖的印象。

[I L L U S T R A T I O N]

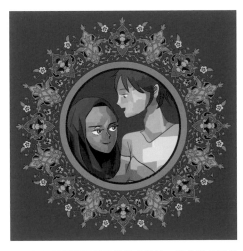

主要角色周圍搭配了阿拉伯式花紋，讓人聯想到伊斯蘭教的建築與繪畫。

[O N E P O I N T]

POINT
01 } 使用圖案
　　強調兩位主角的文化

信仰伊斯蘭教的女性會穿戴名為希賈布的頭巾。代表兩人的圖案明確地表現了彼此的不同。

POINT
02 } 未採用的書名LOGO

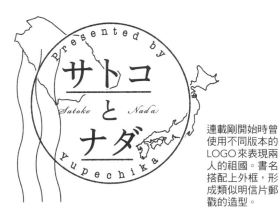

連載剛開始時曾使用不同版本的LOGO來表現兩人的祖國。書名搭配上外框，形成類似明信片郵戳的造型。

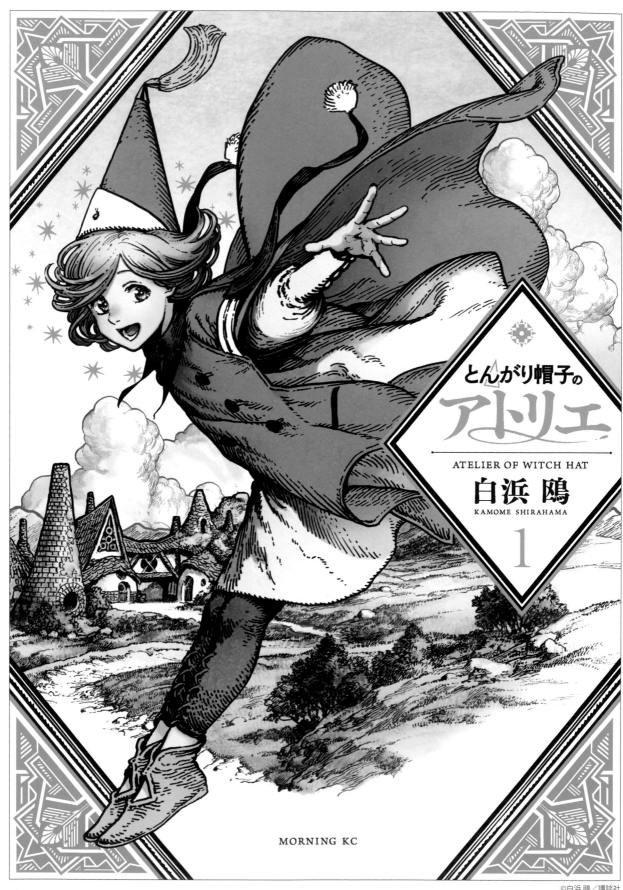

とんがり帽子の

アトリエ

ATELIER OF WITCH HAT

白浜 鴎

KAMOME SHIRAHAMA

1

MORNING KC

《とんがり帽子のアトリエ》（《魔法帽的工作室》）

發行／講談社　作者／白浜 鴎　設計師／SAVA DESIGN

醞釀出中世紀歐洲風的高雅格調
使用統一元素打造出一系列的風格

描寫一名少女夢想成為魔法師的奇幻作品。討論設計方向的時候，作者白浜 鴎老師表示，希望可以用代表魔法尖帽的「菱形」作為封面設計的元素。外框的造型採用有些機械感的裝飾藝術風，避免讓人聯想到特定時代。實體書的金色部分使用了特殊色進行疊印，使色彩更加鮮明。

[L O G O]

使用字型

筑紫 Ａオールド明朝
筑紫オールドゴシック

とんがり帽子の
アトリエ
ATELIER OF WITCH HAT

採用格調高雅的字型「筑紫Ａオールド明朝」再進行加工，表現奇幻的氛圍。

[I L L U S T R A T I O N]

因為裁切而被遮住的部分也都畫了背景。設計師在排版的過程中也覺得這些地方被遮住相當可惜。

[O N E P O I N T]

POINT
01 } 每一集都使用菱形
作為設計元素

每一集都使用菱形來框起主要插畫，書名LOGO與作者姓名的部分也有使用菱形的裝飾。

POINT
02 } 凸顯奇幻感的
外框裝飾

外框部分採用裝飾藝術風，並且融入中世紀歐洲的氛圍。除此之外，將主要角色放置在外框的前方，也呈現出立體感。

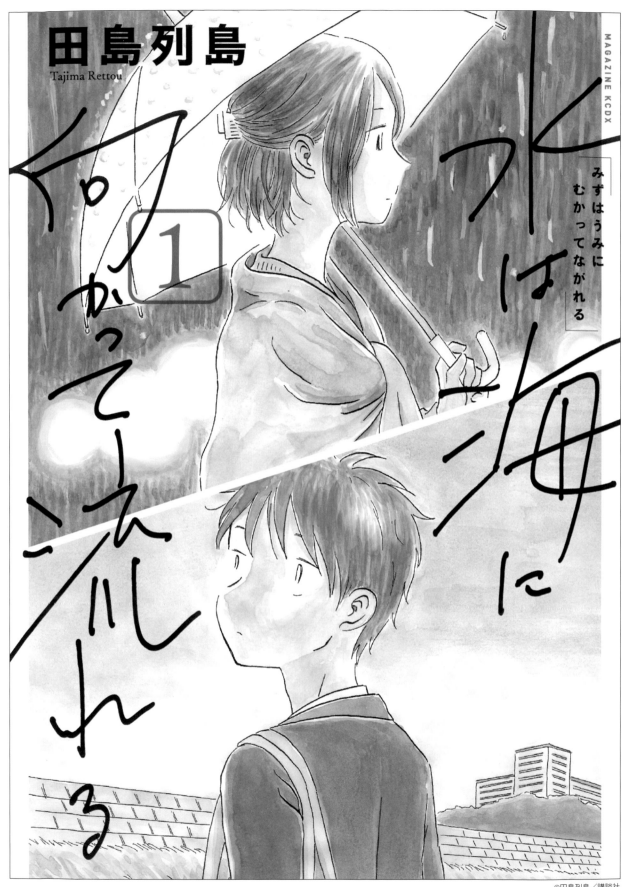

田島列島
Tajima Rettou

水は海に向かって流れる

みずはうみに
むかってながれる

MAGAZINE KCDX

1

（ 9 ）《水は海に向かって流れる》

發行／講談社　作者／田島列島　設計師／新上ヒロシ（株式會社NARTI;S）

以偏細的簽字筆寫下書名LOGO
編排在貼近角色心境的位置

擁有複雜經歷的五名男女在因緣際會之下共同生活的故事。為了表現兩名主要角色各自的立場，
設計師向作者提議使用二等分的構圖。雖然兩人的視線方向都不同，設計時卻希望能表達出「水
永遠都會流向大海」的含意。手寫的LOGO與手繪風的質感相輔相成，營造出頗有深度的味道。

[L O G O]

使用字型

設計師自創

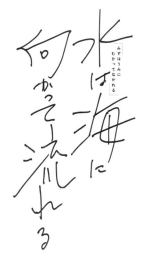

以極細的簽字筆模擬
「水的流動」，由設
計師親自手寫。書名
使用的是將手寫的小
字放大後的版本。

[I L L U S T R A T I O N]

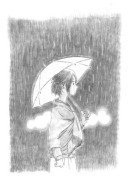

封面以二等分的方式描繪了上高中之後寄宿在叔叔家的直
達，以及似乎有什麼隱情的女性上班族榊小姐。

[O N E P O I N T]

POINT
01 以細簽字筆所寫的書名LOGO
呈現手工的質感

彩色插畫有水彩
滲透與暈開的痕
跡，令人印象深
刻。手寫的書名
LOGO進一步凸
顯了富有情調的
氛圍。

POINT
02 將作品中出現的關鍵物品
編排在封底

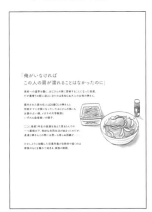

封底放著作品
中登場的關鍵
知名料理，使
讀者能夠深入
作品的世界。

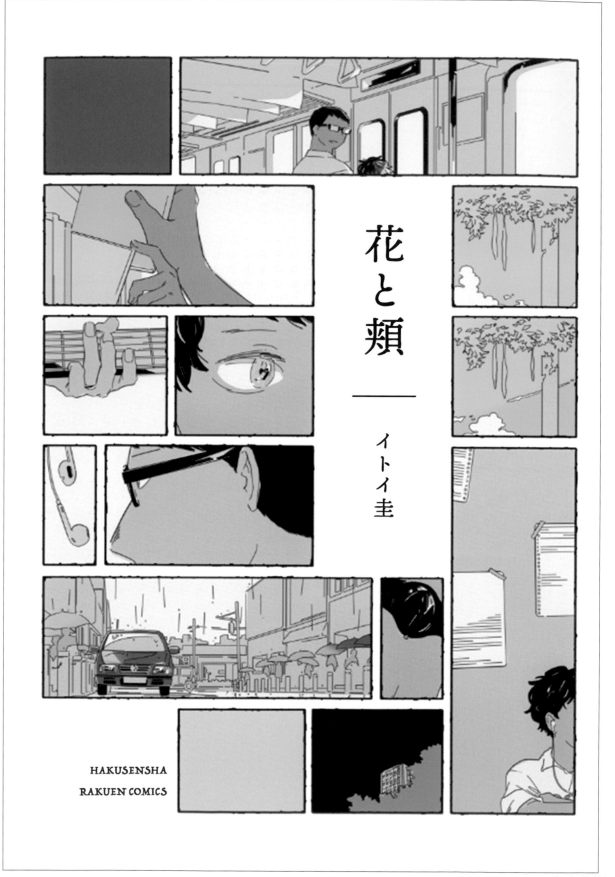

花と頬 —— イトイ圭

HAKUSENSHA
RAKUEN COMICS

©イトイ圭／白泉社

(10)《花と頰》

發行／白泉社　作者・設計師／イトイ圭

使用淡淡色彩的寧靜插畫
搭配適當的書名以呈現文學書般的風格

本身就是作者的イトイ圭老師也擔任了封面的設計師。設計的第一優先是漂亮地呈現薄荷綠的特殊色。封面並沒有特寫角色的臉，目的是讓讀者看到書的時候先被顏色吸引，然後再拿起來仔細欣賞插畫。除此之外也將插畫切割成分鏡稿的樣子，代表內容並不是男女兩人的戀愛故事，而是「群像劇」。

[L O G O]

使用字型

貂明朝

花と頰

イトイ圭

使用了明體的前端是圓形的特殊字型。

[I L L U S T R A T I O N]

由於作者本人也兼任封面設計師，所以擺放書名的位置是從一開始就計算好的。

[O N E P O I N T]

POINT 01 } 使用只有純色的格子
引導視線

主色調是綠色系與粉紅色系。作者表示設計並非自己的本業，所以是使用DIC的智慧型手機APP來選色。

POINT 02 } 使用具有手繪感的格線
呈現手工的感覺

分鏡的格線有筆墨留下的痕跡，呈現手繪特有的溫度。

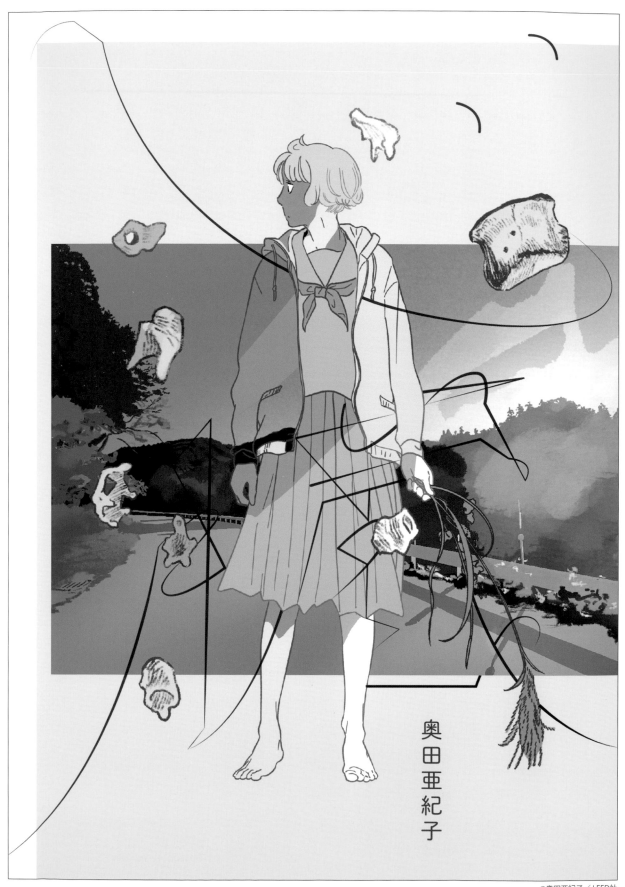

奥田亜紀子

《心臟》

發行／LEED社　作者／奧田亞紀子　設計師／大原大次郎＋宮添浩司

使用極度潦草的書名LOGO
彷彿能從中感受到呼吸的溫度

描寫平凡日常中的神奇事件及登場人物細膩心境的短篇集。為了用整幅封面體現「心臟」這個書名，設計師在過程中不斷摸索心跳、呼吸感、體感等氛圍。雖然使用的是很寧靜的插畫，卻能從中感受到作品的溫度。

[L O G O]

使用字型

設計師自創

以書名LOGO配合封面插畫的構圖，設計出「心臟」兩個字。本篇內的各扉頁也針對每一幅畫，由設計師親自設計字型。

[I L L U S T R A T I O N]

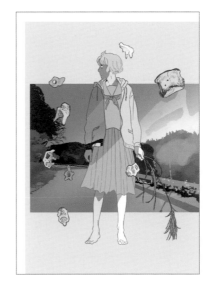

作者奧田亞紀子收到完成的書名LOGO之後，還會再對插畫的細節與色調進行最終調整。

[O N E P O I N T]

POINT 01 } LOGO的造型
注重文字與角色的一體感

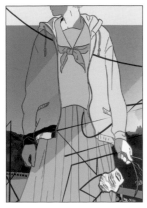

雖然LOGO十分潦草，看似無視於構圖比例，卻也有穿過角色胸口的特殊設計。

POINT 02 } 可展開為全景畫的設計
凸顯拿在手上的實體質感

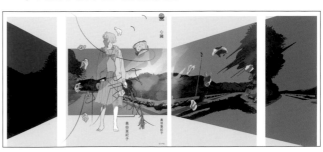

封面的插圖從折口到封底可以展開為一幅全景畫。中間刻意加上了空隙與留白，目的是增添些微的異樣感，並提高書本的實體質感。

國家圖書館出版品預行編目（CIP）資料

你所不知道的漫畫封面設計解析／日貿出版社編
著；王怡山譯. -- 初版. -- 臺北市：臺灣東販股
份有限公司, 2022.01
128面；18.8×25.7公分
譯自：新しいコミックスのデザイン。
ISBN 978-626-329-071-6（平裝）

1.封面設計 2.平面設計 3.漫畫

964 110020304

你所不知道的漫畫封面設計解析

2022年1月1日初版第一刷發行
2022年9月1日初版第二刷發行

編　　著	日貿出版社	
譯　　者	王怡山	
主　　編	陳其衍	
特約編輯	陳祐嘉	
美術編輯	黃瀞瑢	
發 行 人	南部裕	
發 行 所	台灣東販股份有限公司	
	＜地址＞台北市南京東路4段130號2F-1	
	＜電話＞（02）2577-8878	
	＜傳真＞（02）2577-8896	
	＜網址＞http://www.tohan.com.tw	
郵撥帳號	1405049-4	
法律顧問	蕭雄淋律師	
總 經 銷	聯合發行股份有限公司	
	＜電話＞（02）2917-8022	